not only passion

not only passion

Let's Strip!

大家來跳
脫衣舞

*

作者=陳羿茨 **Nina**

dala sex 020

大辣

大家來跳脫衣舞

作者：陳羿茨

攝影：王嘉菲

模特兒：小禾

彩妝：詹智賢

責任編輯：呂靜芬

校對：郭上嘉、黃健和

企宣：洪雅雯

美術設計：楊啟巽工作室

法律顧問：全理法律事務所董安丹律師

出版：大辣出版股份有限公司

　　　台北市105南京東路四段25號11F

　　　www.dalapub.com

　　　Tel：（02）2718-2698　Fax：（02）2514-8670

　　　service@dalapub.com

發行：大塊文化出版股份有限公司

　　　台北市105南京東路四段25號11F

　　　www.locuspublishing.com

　　　Tel：（02）8712-3898　Fax：（02）8712-3897

　　　讀者服務專線：0800-006689

　　　郵撥帳號：18955675

　　　戶名：大塊文化出版股份有限公司

　　　locus@locuspublishing.com

台灣地區總經銷：大和書報圖書股份有限公司

　　　地址：242台北縣新莊市五工五路2號

　　　Tel：（02）8990-2588　Fax：（02）2990-1658

　　　製版：瑞豐實業股份有限公司

　　　初版一刷：2008年1月

　　　定價：新台幣 350 元

Printed in Taiwan

ISBN：978-986-83558-5-9

Let's Strip!

自序

這是一本蘊釀了很久很久的書。

因緣際會認識了大辣出版社人稱阿和的黃總編，2006年6月，在我要出發前往英國學習脫衣舞的前夕，他很有遠見的叮嚀我，一定要把過程記錄下來，開始構思如何寫作。

我很認真地記錄了，但也因為太過認真，一直覺得寫出來的總不及我所體驗到的感受，於是，每見一次面，就閃躲一次，現在，除了再也閃不掉以外，也該給我的學員以及我的工作伙伴一個交代了，溫火慢燉的脫衣舞入門書，在許多人的鞭策下，終於出爐。

這本書記錄了像我這樣一個對性學充滿熱忱的女子，如何學習了脫衣舞，並把脫衣舞帶入台灣市場和更多的女人分享的歷程，書中整理了也回答了許多人對我開課的疑問，也統整了上課的內容，好讓沒法來上課的人可以自行在家初步練習，更便利上過課的學員們照著步驟再複習，以彌補當時上課過於興奮而忘了作筆記的遺憾。

我透過脫衣舞教學滿足一般女人的想像，在我塑造出來的環境裡（自信魅力脫衣舞工作坊），女人可以盡情地享有並執行主控權，在這個空間裡，有時我們模擬成為脫衣舞孃，而免除了脫衣舞孃在真實工作環境裡會遇到的所有困境與麻煩事，比如說，被下流對待、被歧視、被資方不對等剝削、踫上暴力相向的觀眾等，只享受扮成脫衣舞孃擁有的好處。

在這裡，我們作了暫時性的角色扮演，而表演的對象只預設了自己和親密愛人，然後盡情實現那個單純的目標──成為一個有魅力的女人──這是讓我們活得更開心、更有自信的理由，脫衣舞孃吸引別人和自己的招數與技能都是我們想學的；舞孃表演的直接性吸引力，是我們渴望擁有的，為了滿足這個一直存在的需求，所以

女人們來上課了。

　女人們在這裡能學到的是：主導一切（包括環境選擇、操控觀看的人觀看以及觸踫身體的部位與範圍）、為自己跳舞、如何散發難以抗拒的迷人氣質，以及尋回身體性感魅力。

　在短短一年又三個月的時光裡，不可思議地，已有五百多位女子與我一同學習了脫衣舞，其中將近七十人是採個人預約的一對一教學，在一次次的教學互動裡，我特別喜歡大家一同傾聽自己身體的時刻，也非常享受和每個人一起創造奇妙新經驗而帶來的新的甦醒──性感的甦醒。

　就算我覺得跳到腰快要斷掉了，每聽到一個回饋，就開心一次，便覺得有力量持續下去，陸陸續續，我接到了許多信件回函，大部分的學員，她們會試著把這份喜悅和親近的人分享，摯友、男友、老公、兄弟姐妹，只要是讓她感受到舒服又自在的對象，她便會開心地向對方訴說一切，訴說她為什麼來上課、訴說她在課堂上發生了什麼事、訴說她之後又發生了什麼改變。從他人為之一亮的眼神中，增添了更多的生活歡樂。

　還有一些學員，率性在自己的部落格裡公告一切經歷，包括心情、包括舞步、包括學舞前後的變化，然後在生活中不斷地告訴親朋好友，創造更多的認同。更有學員大膽地更動了自己MSN上的暱稱：「Be a stripper」，公開宣示成為一個stripper會有的喜悅。

　任何發生在身體上的改變，也會影響心理與心情，這麼多曾經體驗過身體與心理變化的女人們，很用心地在各自的生活中，分享她們體驗到的愉快，身為其中一員的我，也非常願意向妳訴說我們一同發生過的事，邀妳一同來體會我們的感受。

　這本書，獻給好學的妳。

Contents

脱吧，
舞出妳的性感來

2007年3月台灣各大媒體爭相報導脫衣舞，報紙、新聞、雜誌、綜藝節目出現大量脫衣舞教學專題報導，大陸媒體用「台灣家庭主婦流行跳脫衣舞」介紹這股風潮，法新社則以英文對全世界報導了台灣女人對脫衣舞的熱衷：「Taiwanese women join strip dance class to boost confidence」。

作夢都想不到，這股風潮是因我而起，只因為我開設了媒體口中的「台灣第一個脫衣舞工作坊」。

引爆台灣脫衣舞風潮

　　2006年，我從英國回台灣後開始著手籌備脫衣舞工作坊。在英國學習脫衣舞時，感受到相當大的震撼與感動，希望家鄉的女生也可以在脫衣舞中看見自己的性感和美麗，重新愛上自己的身體，更希望大家在練習脫衣藝術的過程中，能同樣感受到我在英國的體驗：性感和身體胖瘦、年紀大小沒有絕對關係，而是和一個人能不能享受自己的性感有關。

　　一方面我只是在實現自己的夢想，一方面也因為忙著和朋友成立性教育工作室，所以沒想過要宣傳這個脫衣舞工作坊，來上課的成員多半是透過親友得知訊息，或是由我過去曾經帶領過的婦女團體而來。就這樣，我和一小群、一小群的女人們，從2006年一路跳到2007年，我們一起享受著脫衣藝術帶給我們的快樂，日子過的簡單、充實、忙碌又感動。

　　這樣平淡的生活在2006年3月7號晚上悄悄起了變化。我當時正與台北市女性權益促進會合作推動《陰道獨白》這齣女權大戲，中國時報一位記者朋友跟主辦單

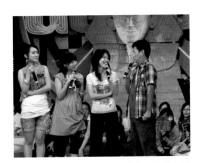

媒體說「這是台灣第一個脫衣舞工作坊，是另類健身新趨勢。」我說，這是找回自信和魅力的「性感健心運動」！

位表示為了報導這齣戲，希望可以跟我聊聊；為了推廣這齣我熱愛的戲劇，我第一次透過電話接受了媒體採訪。電話中，記者簡短聊過《陰道獨白》的相關問題後，便嘰哩咕嚕的問起一堆脫衣舞工作坊在台灣發展的歷程，順著她所提出的問題，我也唏哩嘩啦的把累積了一年的感動傾洩而出，兩個素未謀面的女人開心地暢談了一個多小時。

結果，隔天中國時報社會版竟然大篇幅地出現了半版的脫衣舞報導（反而沒提到我想推薦的好戲），雖然她用的標題一點都不聳動，只是真實呈現：「國內第一個脫衣舞工作坊／來學脫衣舞／阿嬤也能秀魅力」。但這樣一篇報導，就讓我嚐到了一天婉拒四十多通媒體邀約、來回斡旋的滋味。電話中，我一邊聽著媒體對脫衣舞的想法，也思考著媒體究竟是想滿足大家的八卦？還是真的認同我的想法？面對這些遠超乎我想像的媒體陣仗，一時無法釐清狀況的我，終究是拿出了千頂之力，費盡口舌，全面拒絕了。

一旦現身便很難隱身，媒體邀約始終沒有間斷，後來在媒體朋友真誠的邀請下，我開始和更多人分享我的想法和做法，以及過去所累積的經驗。從這時候開始，有越來越多人開始討論起脫衣舞，不僅台灣媒體四處蒐集有關脫衣舞、美式豔舞以及鋼管舞的消息，大陸新聞以及外電記者也對台灣的脫衣舞風潮做了許多相關報導，這其中最讓我感動的就是《美麗佳人》雜誌的記者竟然願意親自參與一整天的工作坊，然後再以親身體驗寫下了〈為什麼愛上脫衣舞？〉這篇文章，她的報導激發了我更強烈的使命感，我一定要為更多女人堅持下去，要竭盡所能讓更多女人看見自己的性感。

媒體說：「這是台灣第一個脫衣舞工作坊，是另類健身新趨勢。」在媒體的眼中，脫衣舞是一種時髦的減肥

方式，不過，這並不是我對脫衣舞的期待，更不是脫衣舞帶給我的感動。當然，跳脫衣舞一定可以減肥，因為它就跟任何舞蹈一樣具有運動性質，只要認真地舞動，都能達到減肥效果。但我覺得脫衣舞真正的價值並不是減肥，而是要讓女人愛自己，找到自信和魅力。

性感無關胖瘦

每個女人都可以很美，也可以很性感，可是為什麼我身邊有好多人不相信呢？她們為什麼不像我在英國遇到的那些女人，不管身材如何，一樣跳得很性感。在台灣，我聽過一堆興奮的女人跟我說：「哇！脫衣舞好棒喔，等我減完肥一定會來跳！」可是，事實上，這些台灣女人的體型都不到那些英國女人的三分之一呢。

「女人，天生就很美。但總是在長大之後才變醜的，因為她們會開始不活在自己的世界，用別人的美，來論斷、扭曲自己的完美。」這是多芬自信基金在2007年推動「改變單一美麗標準」時所用的宣傳詞，這樣的形容，非常貼切。從青春期開始，女人就踏上了為身材苦惱的不歸路，在不斷追求別人眼中所謂的美麗過程中，漸漸失去自信。

女人們可以為了區區幾公斤，無所不用其極，節食、吃藥、塗的、抹的，樣樣都來，隨便問個女人，哪個家裡沒有擺個幾瓶減肥相關產品？如果我們從衛星上看地球，晚上6點到12點的這段時間裡，一定可以見到一大堆女人正一邊看電視，一邊塗抹著那些號稱有神奇功效的減肥產品。把鏡頭再拉近一點看，會發現這些女人的身材，並非如巨象般雄偉，而是56公斤的體重配上172公分的身高，或是43公斤156公分的嬌小身材，從頭至尾，看不出哪裡胖，但她們眼中的自己，卻是一身橫

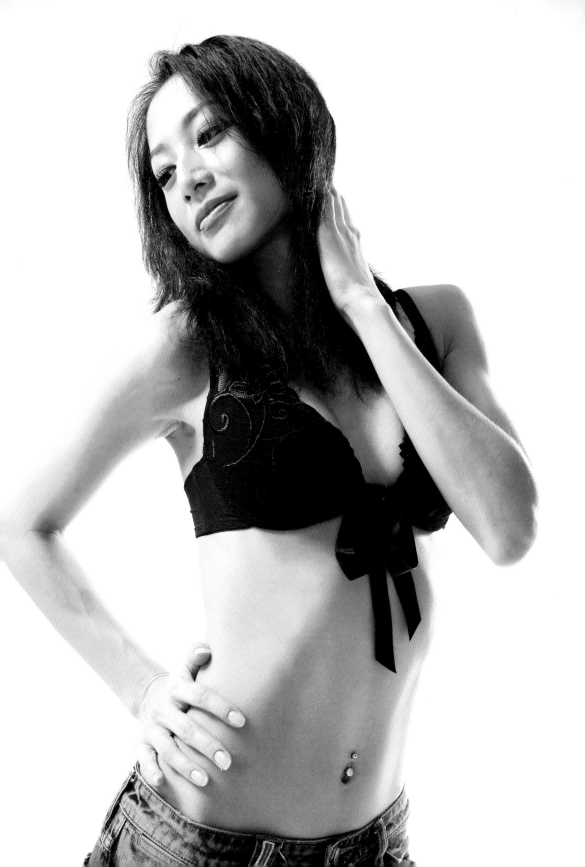

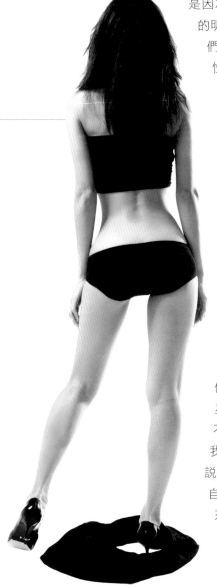

肉！我還真想拿大聲公對她們大喊：妳哪裡胖啊？妳的眼睛到底看到了什麼？

根據BMI計算，台灣過胖的人口比例占25%，但卻有63%的人「認為」自己過胖。怎麼回事？這是因為我們總是在和「美麗」、「性感」的明星們比瘦，看到她們這麼「瘦」，我們就以為只有那樣的形體才能夠吸引異性，於是那些超級瘦的身體成了女人開始折磨自己的終極目標。

我因為教授脫衣舞而接觸過數十位女星、職業模特兒、show girl，她們總是告訴我，她們必須不斷地減肥，用盡各種方式（藥丸、無澱粉、拒油拒肉的素食法）保持一身苗條，因為「身旁的其他同事們都『超級瘦』」，說真的，看著她們骨瘦如柴的身體，我真的只想跟她們說：「寶貝，妳實在太瘦了！」這些女孩都已經那麼瘦了，卻還是沒有自信，因為她們不相信自己是性感的！

22歲的漂亮女孩Risha在出國前一個月來跟我學脫衣舞，她是一個擁有明星面容的美麗女孩，身材嬌小，一點也不胖，然而，她卻對自己毫無自信，我問她為什麼要來學脫衣舞，她竟回答說：「因為我不漂亮呀，我對自己很沒自信耶。」這句話從一個美女口中說出來，真讓人又驚又憐。

在跳舞過程中，Risha口中不斷地

蹦出「老師好瘦，我好胖喔……」這種自貶的話。可是從鏡子裡很明顯可以看出，她的腿和腹部並不比我粗大，但她卻在我拿她的牛仔褲示範如何性感地脫下褲子時，不斷害羞地大叫：「老師，妳穿我的褲子一定會很鬆啦！」果然，不出我所料，當我試著套上她的褲子時，剛剛在她腿上仍稍顯寬鬆的褲管，這時候可是緊緊地貼合著我的兩條大腿呢，但我還是勉強擠進去了，哈，結果腹部緊到拉鏈根本拉不起來，我只好抬起頭，示意地對她微微笑：「看吧，妳沒那麼胖啦！」我這麼做，一來要讓她知道她一點都不胖，二來要讓她了解性感跟胖瘦真的沒關係，所以，就算過緊的牛仔褲讓我的腿看起來有點臃腫，我依然臨危不亂，性感地完成表演，果然，我的自信贏得她不斷的掌聲，並獲得「女神」、「高手」等封號。

認同自己的身材才有自信

在我接觸過的五百多個學員當中，像Risha這樣不斷批評自己身材的人大約就占了九成，這樣的數字反映的是女人生活中的辛苦與貶抑，看得見別人的美麗，卻只能看見自己的缺陷。我必須要說，如果不認同自己身體，會讓女人相對失去各個層面的自信，包括工作時的自信、交友時的自信，和伴侶互動時的自信，以及性生活中的自信。

我有一個學員Macy，是個年約四十的女強人，她在休息時間跑來和我小聊了一下，她說自己「不喜歡」在男友面前裸體，希望我能幫她找出到底問題出在哪。她是這麼說的：「我男友很奇怪，當我下床走到廁所途中，他會一直盯著我猛看，真不知他在看什麼！」當她說這段話時，臉上流露著抱怨、不樂意的表情。她是一

個做愛不喜歡開燈的女人，曾有一位男友習慣點一盞小燈，結果搞得她無法繼續和他交往下去，後來的幾任男友也因為她的害羞彆扭，造成性愛互動上漸漸顯得單調又無趣。Macy氣憤難平地說：「我的身體又不好看，真不知道他們在看哪裡啊，一定是在看我的小腹和贅肉！」

當女性自信心低落，繼之而來的就是感到疲倦、缺乏安全感。Macy對自己身材完全沒有自信，以致於認定她的男人是在以批評的眼光觀察她的身體，這也促使她開始逃避性愛生活。於是我問她，為什麼會覺得男友是在批評妳的身材，而不是在欣賞妳的身體呢？「我又不像林志玲那種模特兒身材，我肉肉的、皮膚皺了，也老了，沒什麼好看的！」她說。

「皮皺、肉肉的、老的」身體真的沒什麼好看的嗎？其實她並不如她形容的那樣，因為這些形容詞是情緒性字眼，表達的是對自己的否定，而這些否定，讓她的肢體在課堂中顯得更加僵硬，怎麼也無法放鬆地施展開來搔首弄姿。

所以我說，性感是女性在自信低落時表現不出來的身體氣質。「長腿、纖腰、豐胸」這種單一的美麗形象，強烈地支配著我們的對自己的評價，讓我們否定自己的身材，成了扼殺性感的毒藥。

脫衣舞讓女人看見身體的美感

妳是做愛不敢開燈或不敢脫衣服做愛的女人嗎？或是不願意、也無法光著身子在愛人面前走來走去？要妳一絲不掛地在情人面前扭腰擺臀，簡直要妳的老命？這樣的女人其實非常多，很多女人對自己的身體都缺乏自信，大家可能平常在工作表現上能力十足，意氣風發；

但一面對情人，就像洩了氣的氣球，除了心裡認定自己不夠性感，歷任男友對妳身材的嫌棄，也是造成妳自卑的來源。

其實，每個女人都有令人無法抗拒的性感魅力，無論環肥燕瘦，只要妳能真正認識、喜歡、信任自己的身體，就能散發出自然的性感魅力。我在英國學習脫衣舞的時候，從老師到同學，每個都是比我高壯好幾倍的大壯妞，但她們卻能夠散發出迷人的性感氣息，尤其是我那噸位十足的老師，當她跳起脫衣舞，一舉手一投足都令人屏氣凝神，那種自我陶醉的動人舞姿，更是讓人看得臉紅心跳，捨不得眨眼。

真正的脫衣舞其實是一種極度享受個人性感的舞蹈，在為愛人獻舞之前，必須先重新認識自己的身體，開發自己的獨特魅力。妳要先愛上迷人的自己，才能夠魅惑愛人和妳一起享受性感舞姿。

真的，性感和高矮胖瘦一點關係都沒有，而是一種發揮身體魅力的心靈狀態，「脫衣舞」就是激發這種心靈狀態、讓女人看見美麗自己的方式之一，也是我親眼所見，親身經歷的有效方式。所以，對媒體而言，脫衣舞可能是一種很酷的另類健身，但對我而言，脫衣舞更是幫助女人愛惜自己，找回自信和魅力的「性感健心運動」！

就是愛跳脫衣舞

自從開始教脫衣舞之後，就常有人問起我為什麼會去學脫衣舞？因為脫衣舞是一個和我的「身分」很不搭的舞蹈，它不夠政治正確，身為一個高知識分子，怎能去學這個舞，甚至還拿來教，擺明告訴大家妳就是學過，而且還很愛。

我的確熱愛脫衣舞，而且在我接觸了五百多位學員之後，我可以告訴大家，還有更多的知識分子和各種身分的人也跟我一樣熱愛脫衣舞！

難忘的脫衣舞表演

回想多年前，我第一次幸運地欣賞到美妙的脫衣舞，是在離台灣24小時飛行時程的加拿大，那是我的生命展開另一個夢想的契機，為我種下了一個追逐脫衣舞藝術的起因。

2002年的秋天，我和朋友小摳一起到加拿大蒙特婁旅行，在那裡，我開始接觸了脫衣舞文化。在Sainte-Catherrine這條街上，座落了許多情趣商品店（sex toy shop）和脫衣舞酒吧（strip bar），小摳說，他曾經觀賞過許多脫衣表演的方式，例如「個人享樂室」即是一個讓他驚艷無比的體驗，因為在「個人享樂室」裡，觀眾得隔著玻璃觀看女郎起舞，還可以指示她該如何舞動或做出哪些表演，只要她願意。

他也曾經在個人專屬的小房間裡進一步體驗「專屬獨舞」，女郎在他面前寬衣解帶，跳完整首曲子，隨著音樂，女郎有時會和他有部分的身體接觸，不過必須遵守接觸多少由女郎決定的遊戲規則，這類接觸雖然令身為男人的他感到相當興奮，但因為時間太短，反而有種蜻

蜻蜓點水、不夠過癮的感覺。

　　還有一種值得一探究竟的表演型態，便是公開的室內表演（striptease-groups），我在幾天後的晚上，也終於有機會見識到。

　　那天晚上，我們和朋友一起到一家位於Guelph高速公路旁的大型脫衣舞俱樂部（strip pub），這個俱樂部的停車場足以容納百輛轎車，可見它的生意有多興隆。

　　一進了門，兩位人高馬大的壯漢伸手攔住我們，因為我看起來一點也不像「成年人」，所以他們要求檢查我的證件，這兩位頗為可怕的壯漢，黑道的架勢十足。但誰管他們覺得我是大人還是小孩，護照上的資料能為我證明，他們也只好放行。門票很便宜，一人才付三元加

酒吧的脫衣舞表演形式

1. 外場舞台脫衣舞（groups）

　　酒吧裡通常會有一個從後台延伸到場中央的伸展舞台，有時會架上幾根鋼管，或放置透明淋浴間，以因應舞台表演之需。舞孃會輪番上陣，每次最多舞三支曲子，是否得全裸，就看舞孃和老闆之間的約定了。

2. 專屬包箱脫衣舞（private）

　　有的酒吧會另闢一個特別區，好進行專屬的特別服務項目。舞孃在外場表演完後，如果被顧客指定，她也願意配合的話，即會把你帶進這個特別區，通常每個位置都會備有一張舒適的個人沙發，以一張沙發為一個單位，並以薄紗相隔。沙發與沙發之間的距離，得依這家酒吧的場地大小而定，豪華一點的，還有隔間呢。在這兒，你可以向舞孃點一支舞或多支舞，獨享她的火辣豔舞。

3. 個人享樂室（VIP room）

　　簡稱「享樂室」，脫衣舞孃會稱它為「箱子」（box）或「籠子」（cage）。舞孃會在一個鑲滿鏡子與紅色絲絨的箱型空間裡表演，顧客則站在一個像衣櫃般的黑色小房間裡，兩者之間隔著玻璃。透過音響，顧客可以和舞孃進行實際的對話。而舞孃的陣仗有時單打，有時雙打（菜鳥通常搭配一位有經驗的老鳥一起表演；有時則是想要有個伴預防無聊），也有三、四個人同時上陣的。

幣（約新台幣95元）就可以進場了。

　　張望了四周，長型吧台旁邊坐滿了人，看來那是拿酒和被人釣的搶手位置，我繼續尋找有沒有其他好位置，只見到處處人聲鼎沸，這家俱樂部裡沒有任何舞池，看來沒有客人會想在這兒跳舞。

　　映入我眼簾的是一個個穿著火辣的女郎在場裡婀娜多姿地走動著，來來回回和顧客聊天，她們，就是這個吧場的主角──脫衣舞女郎！

　　在這個燈紅酒綠的空間裡，男女顧客的比例相當，而女性顧客多半穿著大膽勁爆，勇於展露自己的身材，整個pub裡的氣氛好high。一位服務生引領著我們朝舞台的方向走去，我們很幸運地得到了馬蹄型舞台邊的空位，終於可以坐下來。這個位置可以清楚看到舞孃的面貌、身材與肢體表演，更能夠輕易地觸踫到她，如同演唱會的「搖滾區」，是最佳的觀賞位置，我在心底高喊：真是太幸運了。

　　在吧場一整晚的營業時間內，會由好幾位女郎輪流上場表演，每人一次跳三首曲子。第一曲會先以性感薄紗睡衣或內衣上陣；第二曲脫掉一件薄紗罩衫，性感小內褲仍穿著；最後一曲則脫個精光，舞蹈表演結束後，想要一親芳澤的觀眾可帶著兩元、五元或更多加幣上台，含在自己嘴上或放在身體任何一處，女郎便會過來在你身旁熱舞，將表演帶到高潮。

　　當晚，我欣賞了三場不同女郎的精彩表演。第一位JoJo是個金髮美女，她的淨白膚色，襯托出了她的清新脫俗。她的表演特色是採用柔媚的舞動方式，像是森林中的仙女般輕盈迷幻，將女性的嫵媚氣質發揮得淋漓盡致，欣賞過後會有一種飄飄然的感覺。

　　心情還在蕩漾著，下一首歌曲的前奏已經開始，尾隨著旋律而來的舞孃是一位黑人女孩，她算是嬌小可愛型

的，踩著非常活潑輕快的步伐出場，看得出她比較沒舞蹈基礎，不過卻給人一種愉悅感。最吸引人的是她一直掛在臉上的甜美笑容，讓我見識到原來脫衣舞也能如此俏皮！

第三位登場的女郎勁爆的表演極具震撼力，她出場的舞蹈活力十足，從她的動作便可看出她的舞蹈底子深厚，她的個頭算是很高大，還擁有非常健美的肌肉，動作有點粗礦，也很大膽狂野，夾起觀眾臉上和褲襠上的鈔票時，手法乾淨俐落。表演時，台下還不時傳來她朋友「好啊！」「讚啊！」的吆喝聲，她的表演很容易帶給人們一種「爽快」感，尤其當她把男性觀眾當玩具耍弄時，真是痛快！她的演出和她的眼神，都有一種野性美，彷彿是一隻美麗的豹，正在獵著在場的每一個人。

這場秀我看得大呼過癮，原因是我感染到了整個場合的歡樂氣氛，那種愉快植入了我的感官系統裡，成了我的快樂情緒的一部分。另一方面我也因此見識到身體與性器官的高級「娛樂技藝」，這扭轉了我原本的認知：這項表演絕不是一般人認定的「簡單工作」（easy job）。

從那天晚上起，我知道我開始對脫衣舞表演這門藝術，產生了濃厚的興趣。

小時候，在台灣從沒見過具有藝術感的脫衣表演，所以一直以為，脫衣舞只是隨意地扭動身體，露露胸部、大腿的表演而已。這些刻板印象，在我見識到那三位妙齡女郎的脫衣舞表演後，徹底改變了，因為我打從心底覺得她們真的很美。我更羨慕那些女孩，她們怎麼可以把自己呈現得這麼具有美感和性感。

這次的經驗讓我在心中產生了一個小小的夢想，如果有一天，我能夠站上那個舞台（那個「我有自主選擇權」的舞台）表演一次，不曉得會有多性感啊……想著

脫衣舞上課的教室就在這家
dancework健身俱樂部裡唷，
快拍一張留念，免得下次去不
認得了！

想著，不禁微笑了起來。

可是，就算我真的想跳，又可以去哪裡學呢？沒有人會教我，除非我就留在俱樂部裡工作。就這樣，學脫衣舞變成一個被我存放在心裡的夢想。

脫衣舞學校我來啦！

後來，我在趕寫碩士畢業論文的苦悶時光中，無意間翻閱了一本我平常就會看的《FHM男人幫》雜誌，這是以男性為訴求，並強調實用休閒娛樂的刊物，內容包括性愛指南、兩性關係、婚姻課題以及流行資訊等，內文總是具備「腥煽色」三大要點，卻不流於粗俗。

在這本雜誌裡，我習慣閱讀「蕾絲邊信箱」專欄，雅典娜是這個專欄的作者，我很喜歡她介紹所見所聞的方式，直接、大膽，對任何事抱持著開放的態度，每每閱讀，每每開心。

記得其中某一期，我赫然發現雅典娜介紹的是一間位於英國的「脫衣舞學校」，當時的我，簡直如獲至寶，非常地興奮，竟然有「脫衣舞學校」！雖然心中激動不已，卻適逢論文趕工期，只好暫時忍住把雜誌闔了起來，放妥了位置。那一刻起，我便知道「有學校在教脫衣舞」這件事了。

不過，因為繼續投入寫論文的工作，又接續進行了一些自己想做的事情，漸漸淡忘了這本雜誌當時所帶給我的激動。直到多年後，一個機會悄悄來到了身邊，朋友Kelly告訴我，她想去英國拜訪一些朋友，詢問我是否願意同行，又重新燃起一線希望，重新上網查詢那家脫衣舞學校的相關資料。這一次，我可是非常認真地查，也發現這個學校開了許多課程，例如艷舞、鋼管舞教學、脫衣藝術的體驗，還有一對一教學等。

　　我不管學校是否有審核標準，報名者是否必須有舞蹈基礎或相關工作經驗？我懷著忐忑的心，總之捎了信，報了名（雖然過程很曲折，讓我體驗到英國人的「辦事效率」，終究，我還是報名成功了）。

　　由於時間非常緊迫，所有註冊的連繫、準備的工作，直到我踏上飛機的那一刻才完成。坐在飛機上，我才得以靜下心來想，天啊，我真的要去學脫衣舞了！

哇塞，我的老師是胖妞！

　　這天終於來了，我懷著緊張的心情，提前半小時就在教室外頭等候，那兒有一個小咖啡廳，我選了個吧台旁的位子坐了下來，心中不斷想著，不知道待會上課會遇上什麼人呢？萬一大家都很厲害，都有舞蹈基礎，那我跳起來像鴨子怎麼辦？等一下我該如何自我介紹呢？想著想著，便趕緊拿出小抄，複習一下先前記下來的單字。這時的我，就像個好奇的小孩坐在椅子上四處張望，我發現這間學校的環境，有別於台灣那些冰冷的大型健身中心，給人一種溫馨又舒適的感受。

　　隨著上課時間一分一秒地逼近，我也緊張得無法專心看小抄，只要眼角餘光一瞥見人影，我就會馬上抬起頭來看看是何許人也。我在搜尋什麼呢？看著自己一聽到風吹草動，就馬上抬頭又低頭的慌張模樣，不禁覺得好笑，好像在點頭吃米的小雞喔。

　　其實是因為我有「身處異地」的突兀感，打從一踏入這棟健身中心的大門開始，我在走廊上就不斷透過每間教室的玻璃，往裡頭猛瞧。我看到的不是戰鬥有氧，就是瑜伽、芭蕾這種既「一般」又「健康」的運動，坐在咖啡廳裡，看著來來往往的男女，身上穿的都是非常適合練習體操的運動服，而我即將要上的課程，指定服裝

卻是高跟鞋和短裙，明顯地和別人的服裝格格不入，深深地讓我這個外地人更自覺得異類了。所以，我是在尋找同伴，我知道這是我那重複動作所隱含的心理狀態。

終於，我看到了一位也踩著高跟鞋的女人了，我趕緊起身向前和她打招呼，確認了她也是來上脫衣舞課程的同學，內心總算踏實了許多，便開心地帶著裝備進更衣室換裝。當我換裝完畢出來，我看見更多穿著短裙和高跟鞋的女孩出現在我眼前，這讓我更開心了。有同伴的感覺，真好！

過了一會，我們的脫衣舞老師Jo來了，出乎我意料的，她是個不到160公分，以世俗眼光，算是有些肥胖的中年女子，她貼身的衣服讓我一眼就發現她腰上那三層厚實的游泳圈！但是她爽朗嘹亮的招呼聲，馬上成功移轉了我對她外表的第一印象。大夥兒一同進入教室，圍坐在椅子上，等待著老師的帶領。我心底竊想：「她真的曾經是脫衣舞孃嗎？她以前在舞台上就是這樣的身材了嗎？還是退休後的安逸生活讓她選擇與這樣的身材共存？」同時，腦袋瓜又下意識地不停想著：「不行！」我打打自己的頭，也賞了腦袋瓜裡那個膚淺小鬼一巴掌，他竟然不時地拿出他的刻板印象和我對話，真是不受教的小孩，該打。

此刻，Jo老師正拿著一塊布，奮力地將它釘在小玻璃窗上，等她弄好後，轉身拍了拍手上的灰塵，驕傲地告訴我們：「外面的人想看（我們脫衣服），門都沒有！這是要付費的！」哈，這句話馬上就讓我們「進階」成脫衣舞女郎。她幽默風趣的性格，總能讓我們隨時處於開心的狀態。不知她具備了什麼樣的能耐，可以在脫衣舞界闖蕩了二十多年，不過我可以確定的是，這樣一個女子所教的脫衣舞，肯定可以帶給我截然不同的感受。

英國教室外的休息空間，門簾後就是
上課的教室，裡面教授的是不供人參
觀的密招！

英式脫衣舞教學

　　回想當初剛報名的時候，心中不免碎碎念，覺得一次的體驗，竟然要那麼貴的學費（約台幣一萬五千元），而且一次才上兩個小時而已。過去在台灣參與的團體（包括學校課堂裡），都是先請團員自我介紹了好一陣子（有一種「大家都在混時間」的感覺），才進入主題，照這樣的模式看來，我真擔心兩個小時的課程學不到什麼。

　　到了課堂裡，我才知道我的擔心是多餘的，Jo她上課一點都不囉嗦，完全沒有要我們這些學員自我介紹的意圖，就連她的自我介紹也簡短的很，「我叫Jo，過去做脫衣舞工作二十多年了，2000年創了這個學校，我知道妳們今天會玩得很開心的！」一個很簡單的開頭，馬上進入了教學主題。

　　老實說，面對這種非常不同的方式，我剛開始還有點不習慣，原本預期她會問大家的來歷，因為這樣的課很特別，也特別私密，一群陌生人齊聚一堂共享私密，彼此的初步認識應該可以更增加一些氣氛吧，但事實是，我想太多了，歡樂氣氛其實是可以由其它方式創造出來的，比如說，老師的特質或帶領功力。

　　我為什麼會預期她問大家的來歷呢？或者應該說，我期待她問大家的來歷。因為我對「大家的背景」很好奇，原本揣測Jo應該也想知道，所以我才會下功夫準備了一大張小抄，結果，現在完全沒得用了，心中不免有點小失落。

　　不過問學員們的來歷，或許是因為這種課程的特殊性吧，或許大家不願談太多，也不敢說明為何自己會來到這兒。也或許，這是Jo過去工作習慣的延續，「不需要知道你的身家背景，妳這次來找我，就是需要我能提供

的東西」，直接了當、不拖泥帶水，交易完成，雙方滿意，就走人。

　　去除掉和預期落差的失落感，仔細想想，其實這種教學感覺也不錯，內容相當豐富。漸漸地，我已很能接受這種不廢話的上課方式，只是事件總有利弊兩面，這樣的學習方式，也讓學員和學員之間少了許多交流的機會，來自熱情島國的我，原以為下課後或許還有機會和學員們接觸深談，可是一到了下課時間，大家紛紛鳥獸散，連老師也不例外，真不知是因為大家正好都有其他事要辦，還是英國大都會的冷漠表現。

我的指導老師Jo

　　這樣一個退休的脫衣舞孃，是如何開始經營這些課程的呢？這得追溯到1999年，她的一位朋友知道她的職業，也很想學脫衣舞，便要求Jo教她幾招，後來，朋友的其他朋友也覺得很有趣，於是玩性大開，又邀了親朋好友一起求教於Jo。漸漸地，「Jo會教脫衣舞」的消息傳開來了，越來越多人登門拜訪，Jo發現原來有這麼多人想學脫衣舞，索性開班授課。2001年，終於在倫敦成立脫衣舞學校。

　　現年49歲的Jo，活躍於脫衣舞界，自稱是「挑逗豔舞大阿媽」（Burlesque Grand Dame），算是教母級的脫衣舞藝術工作者，世界各地都曾是她的舞台，至今仍是倫敦最頂尖的脫衣舞者之一。

　　我要離開倫敦前的一個禮拜，正好碰上英國BBC來教學中心採訪Jo。Jo邀請我在一旁看她和新聞媒體的互動，希望透過這次採訪，讓我更加了解她。在訪談休息時間，我問了女記者為何想來採訪Jo，其實，我也想向神通廣大的記者（而且還是鼎鼎有名的BBC）打聽倫敦

我的指導老師Jo是教母級的脫衣舞藝術工
作者，她一手栽培上百打的脫衣舞孃，多
位經她培訓過的脫衣舞藝術家在業界也很
受肯定。

或整個英國是否還有其他類似的舞者學校。而女記者卻
簡易而平實地告訴我：「Jo King是我知道的唯一一位
脫衣舞老師喔……」我這時才了解，原來Jo的脫衣舞課
程在英國倫敦，有著屹立不搖的崇高地位呀！

　　除了教授脫衣舞，Jo的生活也相當多彩多姿。她和一
群同好對於推廣艷舞文化不遺餘力，常常不定期在各個
俱樂部裡表演。當那位BBC女記者請Jo對著攝影機表演
一小段「挑逗豔舞」（Burlesque）時，她毫不遲疑地
馬上轉換了眼神，完全不需要起身，光坐在椅子上就能
巧妙地運用上半身表演出靈活逗趣的豔舞劇碼，而道具
就是桌上的水果。她即興表演了一齣貴婦偷吃水果的橋
段，淘氣又逗趣的眼珠左顧右盼，轉呀轉地，啊呀！她
發現有人在看她，她欲拒還迎地對著鏡頭，拿起手邊的
葡萄，挑逗意味十足地舔進嘴裡，讓人不禁想隨著葡萄
一起融化在她口中。

　　這段表演艷驚四座，我們坐在咖啡廳外圍，連一旁路
過的人們也看得入神，當表演一停，掌聲立刻如雷響
起，口哨聲也四面環繞，真是有看頭啊！在場的觀眾們
都覺得很有福氣，能見識到充滿戲劇性又幽默的挑逗豔
舞，光是這麼一小段，就足以讓人心花怒放，想要馬上
正式買票進場娛樂一番！

　　Jo的這場表演讓我理解到「性感」不只是肢體的呈
現，臉部表情更是關鍵所在，而且光是透過眼神就能表
演完一齣戲，把觀眾帶入了魔幻世界。另外，我也學到
如果要進入脫衣舞孃的角色裡，就得先入戲，透過角色
的轉換帶出性感的神情，佐以練習，久而久之，女人在
生活中便能自由轉換角色，在「性感」與「端莊」當中
變換自如。

　　回想起來，這真的是一趟辛苦的旅程，也是我人生中
一趟很重要的旅程，它圓了我學習脫衣舞的夢想，也讓

我的同期同學，淑女、辣媽、正妹都有。

我看見一群女人那種快樂的模樣。這次的學習收穫，又跟我的另一個夢想結合在一起：我一直希望，每個女人都能對自己的身體「開放」。我知道這個夢想可以實現，所以，我一定要做，為每個女人，還有每個女人的夢想做點事。

　　回到台灣，我就要準備開設工作坊！

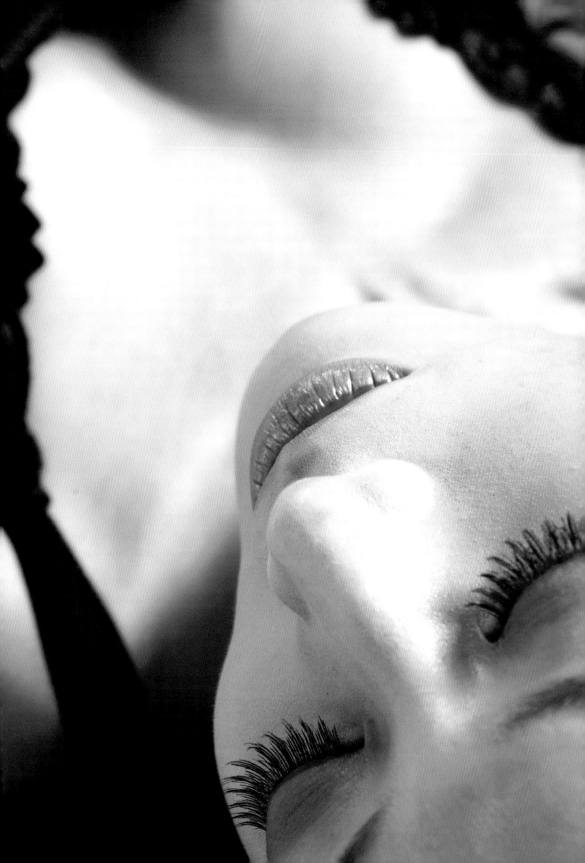

脫衣舞表演中西大不同

回想第一次在加拿大欣賞到的脫衣舞表演情景,我看到的是極具挑逗性的劇碼,雖然那三位舞者只是很熟練地進行著例行工作,但在我的觀賞過程中,絲毫沒有感到無聊或厭煩,因為她們的舉手投足,都充滿了認真和專注,毫不馬虎,也抓住了所有觀眾的目光。

她們的表演也勾起我的回憶,小時候在夜市或外燴喜宴上看到的歌舞團,或街上巧遇的電子花車,以及「露天舞台」的表演秀,台上的表演者通常是「擺動著裸體」、「心不在焉的神態」、「沒有張力的肢體動作」、「微弱(微乎其微)的性慾震撼感」。

我在這些女子的神情中,找到一個共通點:一種不屑的神情,和不以為意的高傲態度。她們的表演一定得跟觀眾互動,但自己又體認到一股無法受人尊重的心結,這種矛盾的情緒,使得她們的表演不夠投入。

為什麼在台灣看到的脫衣舞秀和在歐美看到的脫衣表演會讓人有那麼大的不同感受呢?這或許和個別的發展起源、歷史脈絡、民俗風情的不同,所產生的差異。

西洋脫衣舞

西洋脫衣舞(strip)的前身是滑稽歌舞雜劇(Burlesque),或稱挑逗豔舞。最早出現於1860年代的巴黎(1868年才隨著康康舞傳入美國),它並非低級庸俗的娛樂表演,而是含括了鬧劇、歌舞、雜耍、大量的喜劇,並以葷笑話、舞蹈、脫衣舞為主的演出,也可以把它稱為成人版的輕歌舞劇(vaudeville)。

　　在這種以嘲諷社會為精髓的表演時空下,挑逗豔舞的表演者會把這項演出視為藝術表演,她們表演前必須做好許多準備,包括編寫劇本、排演、學習如何抓住觀眾的目光並與之互動,於是,對於偶爾露出穿著絲襪的美腿、秀出女體的柔媚,她們都能認真對待,甚至把這些「排場」視為磨練個人的演藝技巧,實踐演藝生涯的必經之路。

　　歐美的脫衣舞秀結合了「藝術傳承的精神」以及「性解放的快樂享受」,更秉持「讓人有看頭」的基本精神,所以,在表演中自然能抓住觀眾的目光,觀眾也能快樂又自在地享受這一門美妙的藝術。

台灣脫衣舞

　　如同台灣著名文學家邱坤良所說:「有什麼樣的社會,就有什麼樣的人民,有什麼樣的人民就會有什麼樣的脫衣舞。台灣人的文化性格多少可以從脫衣舞的表演形態、舞台氛圍以及演員、觀眾的互動反映出來。」

　　試著抓取兒時的記憶,印象中,那些舞者擺動的身體,常常是以非常迅速的方式直接呈現裸體或重點部位,讓我感覺到「她不太情願」,好似才在幾分鐘前,她站在後台嘗試說服自己了許久,不斷地告訴自己:「上台就忍一忍,假裝不在乎就過了。」舞動中,內心似乎還有許多掙扎:「沒關係!這是工作,他們愛看就讓他們看一下吧,反正一下子就過了,再一下!再一下!」這些內心的交戰,也透過肢體表現了出來,例如她們的眼神不與觀者四目交接,對上了,頂多是回應一點微笑,卻毫不挑逗。在那演台上,挑逗似乎成了禁忌,

不挑逗變成舞孃們心裡不成文的規矩／規範。

在她們的眼神中，還流露出對色瞇瞇男人的不屑，藉此提升自己的尊嚴，安撫自己心中的那份「知道被歧視」的情緒。這種態度其來有自，可以追溯到台灣境內最早出現脫衣舞表演的始末了。

民風保守的50年代後期（約1965年），「黃色歌舞團」興起，當時的社色風氣迫使必須賺錢養家的女子得鼓起很大的勇氣才能踏在台上，而且，這一選擇，往往還得過著隱姓埋名、躲躲藏藏的日子，除了閃避熟人的眼光，也得時時躲避警方的掃蕩。在這般提心吊膽的心境之下，演出也受了影響，無心、含混、不投入，都是心情的直接投射，也是一個個載滿苦衷的身體呈現。

在這些刻苦、失了尊嚴的環境裡，表演者的入選標準通常是以「能脫」為唯一要求，整場表演除了「脫到裸露全身」，沒有其他賣點，有沒有劇情、有沒有歌唱舞蹈、有沒有什麼特殊技藝，都被遺棄了。

脫衣表演藝術性的不被重視，也表現在1980～1987年牛肉場的時代，當時民間婚喪喜慶的電子琴花車脫衣秀表演環境，還是無法形塑出讓舞孃能夠完全投入、認真設計橋段的藝術演出，造成台灣脫衣舞文化就是少了一點味道。

我認為，能不能把脫衣舞表演當成一種藝術來演出，是表演本身是否具備美感的關鍵；而能不能成為具有吸引力的脫衣舞孃，則在於能否將自己的身體「性感化／性慾化」。前者關乎個人對脫衣舞文化的態度，後者關乎對個人身體以及對性的態度。

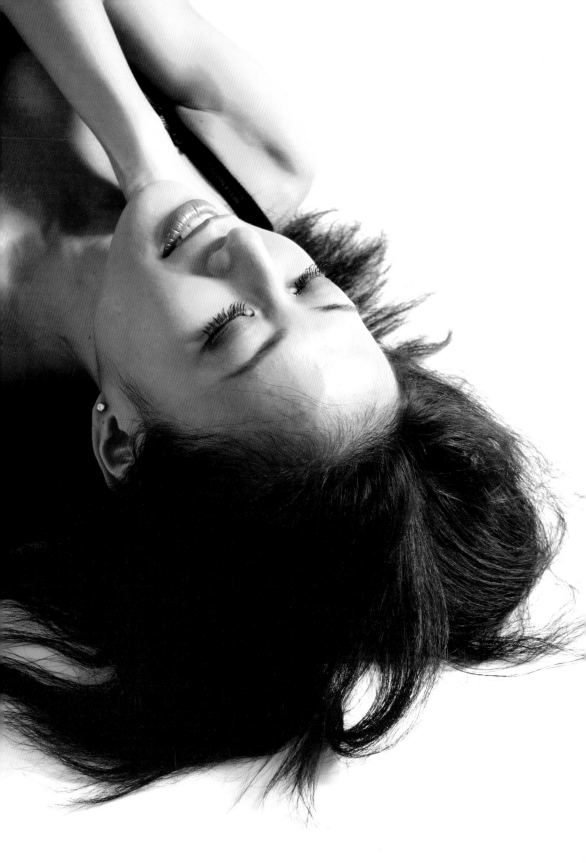

Lesson 3 ✳
脱衣舞工作坊
開課了

既然我生長的環境所形塑出來的脫衣文化，與那些令我感動不已的脫衣舞表演迥然不同，那麼，我何不將那些異國文化的優點直接帶進這片土地，讓我的同胞們也體會到我的感動呢？我知道，要在短時間內扭轉大家對脫衣舞的看法，仍有重重困難，但我深信，這值得一試！

心中藍圖逐漸成形

　　台灣的女人一定有人想過要跳脫衣舞，也想要讓自己變性感，可是她們害怕世俗對脫衣舞的眼光，也不知道應該怎麼跳才好看，因為我們的參考對象好像就只有早期的脫衣秀和台式鋼管秀，存留在腦海中的俗豔印象。

　　不敢跳脫衣舞的原因，還有內心潛藏著對自我身體的不認同，台灣的女孩子普遍對自己的身材沒有信心，不管她長什麼樣子。可是我在英國這段期間，我知道人的身材不會影響她的美麗，自信才是影響美麗的重點。

　　我心底清楚地知道，我不只是要開個脫衣舞的課而已，除了讓大家有機會學到脫衣舞，還要讓女人重新看待自己，看到自己的美感，而這必須與每個人心中完美性感的理想對抗，要想辦法喚醒每個女人潛在的魅力，還要讓她們自己看到這份性感。於是，這些就成為了我教課的基本想法。

　　我認為，課程一定要形成一股支持的力量，而這必須靠團體活動來達成，如同我在英國學習的經驗，我看到了很多人一起跳，各式各樣的身材都有，我也真的能看

到每個人表現出來的不同美感。

　　所以工作坊會是個值得嘗試的模式，在這個課程中，我們要處理的是心理層面，讓大家在舞動當中，找到自己的性感、美感，也要從各種角度去看自己的身體，要完全的接受自己，而且，還要懂得去欣賞別人，她才能真正相信，別人也在欣賞她。

第一次的脫衣舞課程

　　回國後，我參與了一場為期三個月共十堂課的女性成長團體，在課程設計過程中，我不停地思索這個與情慾開發有關的成長團體，一定會有很多機會去談身體、談情慾，那麼，如果我把脫衣舞教學加進其中一堂課呢？依過去的經驗，當整套課程進行超過一半時，我跟學員們也彼此熟悉了，大家較能坦然地討論很多問題，這時候想必是個安排脫衣舞課程的好時機。而且，在這樣和諧、彼此熟識的場合裡，也讓我有機會去傾聽她們內心的感受，順便了解她們的學習狀況。於是，我決定在課程中安排一次脫衣舞節目。

　　在與學員討論到脫衣舞這堂課時，有的學員非常地開心地大叫：「哈，這堂課好有趣喔，我就是為了這堂課來的！」也有學員羞澀地問我：「老師，我從來沒有看過脫衣舞，這是什麼啊？」、「老師，妳要教的就是酒吧裡那種脫衣舞嗎？」也有人想再三確認，以求安心地問：「老師，這堂課會是妳教嗎？」

　　我仔細地回答大家的疑問，先讓大家了解脫衣舞的大致輪廓，更向她們保證我會全程陪著她們開心地學習玩樂。大家聽了似乎安心了許多，內心那股躍躍欲試的衝動忽然間解放了出來，紛紛踴躍地發問：「老師，那要穿什麼？」「妳們可以準備高跟鞋、短裙、兩條內褲和

彈性背心來換喔。」我聽見開始有人輕聲細語地討論了起來：「是喔？那我沒有高跟鞋怎麼辦？」、「嗯……我平常很少穿短裙說，我都穿長褲……」我說：「太好了，這反而是一個機會，把妳買了放很久都不敢穿的漂亮衣服、裙子通通帶來吧！」大夥兒開始眉飛色舞地熱烈討論了起來。看來，每個人都進入狀況了。

雖然我在英國時，所有的舞步和基本動作我都反覆練習過上百遍了，但自己正式上場教課還是頭一遭，多少有一些壓力。上課前兩天，便在家裡不斷地練習再練習，把當天可以進行的內容全部排練過，增加了身體對這些流程的熟悉度後，其他可能發生的意外狀況，就不是我能掌控的了。不過，為了求更精進，這種不確定感正是我期待直接面對的。

終於到了脫衣舞課這天，我決定在短短的兩個小時裡，讓大夥兒好好地體驗脫衣舞藝術的精髓，除了讓大家認識所有的基本要素外，最後的重頭戲──全裸，則是我的秘密武器，我想挑戰這群女人對解放肢體的尺度有多大。我想看看，這群介於27歲到65歲、來自不同家庭背景與職業的女人們，最後會有什麼反應，能不能和我共創那美妙的一刻？

其實，我心裡雖然很期待，卻也有些許的擔心，如果她們最後都不敢脫，該怎麼辦？沒關係，我得安慰自己，至少這是一個嘗試的機會，不試試看怎麼會知道呢？何況，我對自己的能力與影響力應該要有信心才對，我必須使盡全力，盡情地帶領她們跟著我一起投入。

這次的學員有家庭主婦，也有在家工作的老闆娘，還有企業裡的高階女主管，個個都是所謂的良家婦女，她們帶著害羞的神情，姍姍進入教室。不知是大家的工作因素還是文化差異的關係，大多數人的穿著跟平時真的

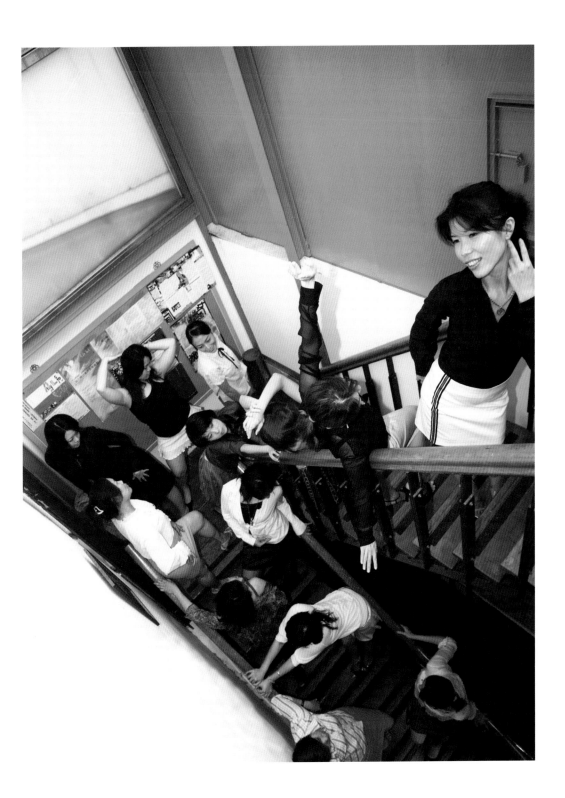

沒什麼兩樣，甚至還有人穿著褲裝，也不打算換衣服，只是佇在一旁保持端莊的儀態。少數三位稍加打扮的女子反倒成了異數。

回想我當時在英國遇到的同學們，每個人都精心打扮，彷彿要去參加「米蘭時裝秀」，大家都想在課堂上大秀自己的美麗服裝，還特地化了妝來。而在台灣的課堂裡，裙子絕對過膝，其實我並不想嚴格規定服裝，只是有些寬鬆的裙子或上衣很難脫得漂亮，實在不適合脫衣舞表演，若要達到最佳效果，服裝的選擇還是必要的關鍵！

準備好要脫了嗎？

為了克服大多數學員剛開始上課會有的害羞，我決定採取柔中帶硬的方式，凝聚大家的注意力，讓她們快快進入情況。「大家都要練習跳唷！今天沒有人可以只看不跳！」所幸，在我表現認真的態度後，大家果然不負我所望，一路興高彩烈地進行到最後一個階段──如何美美地脫內衣褲。

雖然大家已經做了一個多小時的熱身，也玩得很盡興，但來到這個階段，這群女人們也不免感到尷尬：「啊，老師，真的要全脫喔？」、「有什麼關係，反正泡溫泉時大家不是都沒穿嗎？」、「可是那不一樣啦！」、「沒什麼不一樣啦，反正我們可以試看看呀！」

我聽得開心，看得更愉快，是時候說一些話了：「沒錯，現在和在溫泉館裡看到很多女人裸體的感覺不一樣，因為我們不會在那裡裸體跳舞給別人看啊。」此話一出，立刻引起哄堂大笑，「不過，大家參與這個成長團體，其實就是想嘗試一些沒試過的事，所以給自己一

個重新認識自己的機會吧，如何？一起來試試嘛，讓我
們看看會發生什麼事，很好玩的！」

　　音樂一下，我緩緩地示範單手解開內衣扣、輕柔拉下
肩帶的小技巧，大家全神貫注地觀著，跟我一起練習。
有趣的是，雖然大部分的人已經投入地隨著音樂擺動，
跟著我的動作脫下了胸罩，但可能是因為彼此都是面對
面的關係（礙於場地的限制，我們上課的教室裡沒有鏡
子，所以大家只能倚著牆面，圍成一個大四方形），大
家在看不到自己卻可以清楚看見別人的情況下，更加深
了害羞感。

　　這種羞怯的感覺，在我們進行到要把內衣甩出去的那
一刻，完全的顯露了出來，我神態自若地請大家撿起內
衣，準備重新再來一次，話還沒說完，眼角餘光便掃到
大家衝得飛快，「一蹲、二撿、三轉身」，我都還沒撿
起我的內衣，大家已經雙臂夾著內衣，緊張兮兮地遮掩
自己的乳房。哈哈，好有趣的現象，我當場笑了出來，
大家也覺得好笑，一邊尷尬，一邊遮掩、一邊轉頭跟我
說：「真是不好意思！」「哈，沒關係，我們再練一
次，會越練越純熟喔！」

　　接著，我們再練了一遍，這次動作的步調有稍微減慢
下來了，是個好現象。大家轉身過去後，邊穿衣邊覺得
自己越來越可以突破心防，便自顧自地和左右伙伴竊竊
私語了起來，看著她們如少女般雀躍談話，我決定再推
她們一把。

　　我拍拍手，「好，接下來，進入內褲的部分囉。」我
示範過一遍之後，歡呼聲立刻如雷貫耳，大家都好喜歡
當內褲脫到高跟鞋底時，一腳抬離地板，另一腳勾踢掉
那一件小褲褲的爽快感，連我也不例外，確實有種「覺
得自己很酷」的感覺。

　　女人們興致大開，急切地各自練習了起來。結果，我

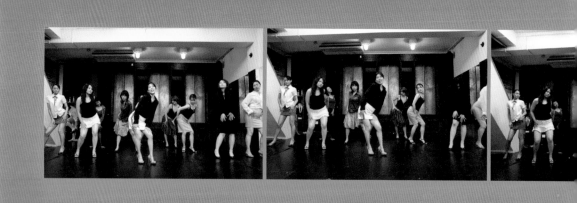

陸續聽見「啊，怎麼卡住了」，有的人腳踝完全被小
褲褲纏住；有人是小褲褲一直勾住高跟鞋，怎麼也踢不
掉；有人則是揮棒落空，腿踢得很有力，小褲褲卻留在
原地。大家都笑著自己的笨拙表現，接著更像小孩要糖
吃一般，要我趕快告訴她們箇中要領。即使只是一個小
動作，理解容易，但要做到順手，還是各就各位，多練
上幾回吧。

　好了，每個人都就定位後，在柔情的音樂搭配之下，
十三個女人一同舞動，陶醉在樂聲當中，享受了最後奔
放的一刻。音樂一停，大夥迫不及待地拍手叫好，她們
對整個過程的撼動和興奮感，完全顯露在臉上，大家都
開心到不想下課了，連下了樓經過行政人員的辦公室，
還嘰嘰喳喳地跟所有沒一起上課的工作人員描述剛剛的
精彩過程。

　隔天，當我再進入教室前，遇到的每位工作人員，都
不忘用親密的語氣跟我打招呼：「聽說，妳昨天把我們
的姊妹們剝光啦？我也要上妳的課啦！」從此，我的脫
衣舞課就在那個單位傳開來了。我想，這次的課程算是
成功了，不是因為這堂課大受歡迎，而是姊妹們在回到

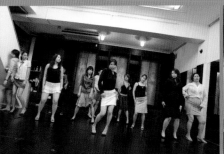
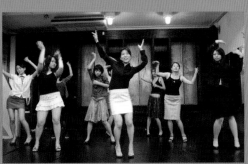

各自的生活領域時，還願意再跳一次，無論是在家中獨處時，或是秀給愛人看，或在朋友面前表演一小段，這些都是很棒的嘗試，也讓我有繼續教下去的動力。

我相信，生活中小小的突破，一定也能產生一些影響。記得團體中一位在家工作的老闆娘，她在最後的課程聚會裡，開始回憶起她過去的時光：「其實我也曾經美麗過，也很會打扮自己的。」她看看現在的自己，因為與老公一起經營經銷商品，天天從早忙到晚，每天公司和家裡兩頭跑，除了固定加班，還得準時回家煮飯，有時還得幫忙搬貨，為了方便工作，都是穿著褲裝。她自嘲自己是徹底的黑臉婆，常忙到頭髮亂七八糟，連妝都懶得化了。她的心聲，在場的女人們都很有共鳴，一個接著一個悲嘆生活如何剝奪了她們的自由和美麗，更慘的是，還壓得自己無力再打扮，忘了自己曾經美麗，甚至，從來不覺得自己美麗過。

聽著大家對生活的抱怨，我知道脫衣舞的體驗引發了一些效應，喚起了大家塵封已久的記憶，以及從來沒有過的感觸，一種讓每個人內心盪漾的改變，正在慢慢發酵中。

費盡心思，終於打造出一個自在又隱密的舒適空間，一個每個人看了都好喜歡的祕密基地。

打造我的脫衣舞教室

尋找祕密基地

　　為了要讓大家能安心上課，我和我的伙伴一起去接觸了很多合作的單位，洽談了許多教學場地，為了要找適當的空間，有人建議我去多看一些舞蹈教室、瑜珈教室。我都去看了，可是有個麻煩，脫衣舞工作坊需要有一定的穩密性，大家才能很自在的跳。

　　為了場地事宜、尋找合作單位，我們不斷奔走，也發生了一些挫折的事。有一些本來願意租借場地的單位，後來又臨時拒絕了。這些讓我覺得，在台灣要推廣這個活動，確實是困難重重。不過，我和伙伴的信心沒被擊倒，總算是找到了理想場地。

開始宣傳

　　第一次正式對外開課，只有透過朋友、《破報》等小小的宣傳方式，起步確實是滿困難的，必須先跟別人解釋什麼是脫衣舞，還得解釋她們即將學到的脫衣舞和以前看到的有什麼不同。很多人都只是寫email或打電話來詢問一下而已，要如何在簡短的回信和短短的電話往來中，就讓她們明白我所經歷的這些事情呢？

　　光是「要如何藉由電話溝通就讓別人了解課程是什麼」就開了無數次的會，不斷地溝通整理，理出清晰的架構。

第一次接到詢問者的電話

　　在開放電話報名的初期，接到電話是我們最快樂的事。一開始，民眾往往連「脫衣舞」這三個字都沒辦法說出口：「我想請問妳們……最近……有那個……那個課……」我的伙伴回應：「喔，妳說那個……課喔？」

掛完電話後，伙伴跟我說了這種尷尬情況，於是，我們便好好開會檢討，為什麼「那個課」會講成這樣？

後來，來電者漸漸地改口，含蓄又明確地說明她們要上的課：「我想報妳們的那個舞蹈課！」哈，好在我們教的舞只有一種，否則，還真得請她說清楚到底要上什麼舞咧。

直到了2007年7月左右，越來越多打電話來詢問的女人終於能說出她要上什麼課了：「您好，我想報名妳們的脫衣舞，還有名額嗎？」聽到這麼開朗大方的態度，真叫人開心！

正式定名

其實，為了讓報名者能把課程名稱說得出口，又能呈現課程精神（光「脫衣舞」三個字並無法說明課程精髓），我們也下了不少功夫，在課程名稱上琢磨了許久。

最初，我們定出了「活絡魅力脫衣舞」這名稱，但實行了幾天，收集了各方建議，似乎有許多人覺得它聽起來很像spa課程，看來這也不行。後來綜合了許多朋友的建議，終於找到一個符合我的開課精神，而且讓人看了不會立刻打退堂鼓的名稱，就是「自信魅力脫衣舞」。

有學員曾經告訴過我，這個根本就是「良家婦女脫衣舞」，哈，雖然是很棒的建議，但我最想傳達的概念還是「自信」和「魅力」，這和是不是良家婦女，其實是沒有關係的。

脫衣舞還需要學嗎？

「脫衣舞不就是很簡單的身體扭動而已嗎？為什麼還要學？」想必很多人心中都有這個問題。

回想當初赴英國學習時，也是帶著滿腦子的疑問，根據入學文件上的說明，每一種課都是為期四週的特訓。我的心裡不免懷疑，到底為什麼「脫衣舞」需要學這麼久？難道課程裡還安排了什麼吞火、倒吊的特技嗎？

學了才知道，做了才理解，脫衣舞還真的不是想像中那種隨便扭一扭就好，光是練習一個扭臀，就足足練了快一小時，這其中包括左右動、點骨盆、抬骨盆，或是整個骨盆的轉動，還不只這樣唷，還要學半蹲扭、由上到下的扭動、墊腳扭、翹屁股扭、有輔助物的扭動方式……等等。扭到腰都快斷了，才學會一個「基本動作」，而這都是往後課程裡的必備動作，必須不斷地反覆練習才行，每次練習都得腰痠背痛好幾天。

如果沒人教，還真的不知道脫衣舞有那麼多怪招呢。每一個拆解後的動作，必須不斷練習才得以上手，漸漸掌握了動作要領之後，感動到都想哭了。

如果妳還在懷疑脫衣舞應該是free style，何必要學呢？我只能誠懇地說，是的，或許部分的舞步相當容易，但還是需要一個很自在的場合，才能自由的擺動，而我，就是在塑造一個可以展現的空間，然後帶動其它「有表現潛能」的人，這就是「自信魅力脫衣舞工作坊」裡最有價值的部分了。

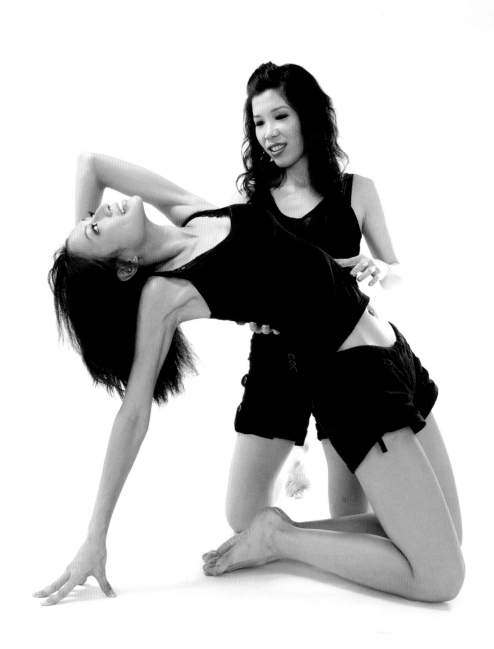

全世界都在迷脫衣舞

2000年到2007年，許多國家的媒體突然大量報導「脫衣舞教學」，不明所以的人，可能還以為全世界的人都吸了什麼迷魂花粉咧。說實在的，「脫衣舞的公開教學」還真像原子彈的威力般無遠弗屆，彈頭在美國、加拿大引爆，接著，威力馬上蔓延到英國、西歐和南美（拉丁美洲）、澳洲，2006年也吹到了亞洲（中國、台灣、日本、韓國）來了。

它的連鎖效應之所以這麼強大，全在於人們對它的「驚訝」，為何它能受到一大堆「正當職業」的女子與良家婦女們的熱愛與推崇？怎麼會有這麼多「正常」的女子「不知檢點」？可是，當越來越多人都做了「不知檢點」的事情之後，這個「不知檢點的事情」是否不知檢點，就開始引起眾人的思索了。

鋼管舞／脫衣舞搭上瘦身風潮

這股橫掃全球的旋風，功勞得歸給「健康鋼管舞搭配脫衣舞」，它在20世紀末踩在「健身意識」的全球普及化之便，開啟了轉型之路。

起源於19世紀末中下層社會的「鋼管舞」，原本是建築工人拿著建築鋼管歌唱跳舞，自娛娛人的民間舞蹈，後來在「挑逗艷舞」鼎盛時間（約1920年）進入鄉間巡迴表演時，被加進表演當中，據說是當時的性感肚皮舞（Hootchy-Kootchy）舞者將它融入舞蹈中，把原本講求「力量」的建築工人鋼管舞改編成柔中帶力並展現臀部曲線的鋼管舞。

鋼管舞的身世，在1950年末，跟脫衣舞一樣從大舞台被打入小酒

吧，也正因酒吧裡的表演舞台很狹窄，加入了幾根鋼管，也添增了一些看頭，從此，脫衣舞和鋼管舞結合成了混血兒，有時候多一點鋼管，有時候多一點脫衣，就看這個混血新生兒的特質與喜好了。

　　脫衣／鋼管舞在公眾場合沉寂了三十年（但它在各個小酒吧裡可是蓬勃發展呢），直到了1980年代，越來越多女人私下求教於脫衣舞女郎，許多舞孃都有私下開班授課（例如我那從事二十五年脫衣舞工作的老師Jo King）。

　　這類私人舞蹈教室風行於美國與加拿大，第一個將脫衣鋼管舞教學資本化經營的加拿大健美小姐，也是脫衣舞女郎的Fawnia Mondey，從1990年開始大量地開課教學，並出了一系列DVD。到了2000年，許多舞孃或舞蹈教學者也如法炮製，類似的舞蹈教學工作室如雨後春筍般林立於美國各大城市中。

　　其中，號稱美國第一個鋼管舞老師的Catherine Rose，在舊金山成立了「Slinky Productions」；第二個是在美國境內成立超大型鋼管舞／脫衣舞俱樂部的Sheila Kelley，她的「The S Factor」脫衣鋼管俱樂部擁有十家連鎖店，目前仍持續擴大中，是這行的佼佼者；第三個是前身為脫衣舞孃的超級美女Shawn Frances Lee，她在2003年成立了「Ecdysiastic Tendencies」。到目前為止（2007年），美國境內光叫得出名字的脫衣舞工作室就有四十多間，這還不包括我查不到的個體戶，而且，別忘了正在苦練中的眾多學員，將來都可能是出來自立門戶的潛在股呢！

　　這麼多身材姣好的美女投入脫衣舞教學，正好符合媒體的胃口，於是曾當過《Playboy》雜誌的模特兒，也是健美小姐的Fawnia

Mondey馬上脫穎而出，她善用媒體將這份事業公諸於世，讓更多人「知道」這件事。另一個這行的超級名星Sheila Kelley更是要角，曾經是好萊塢電影明星的她，在2000年接演《鋼管舞孃》（Dancing At The Blue Iguana）後，便開始了她的推廣之路，也從自家後院車庫收學徒，到現在發展成健身王國。演員出身的她，吸引了許多好萊塢明星來跟她學舞，讓她的名聲和健身鋼管舞運動，在好萊塢市場大放異彩，有了明星的背書，她的鋼管舞蹈班從洛杉磯、舊金山、紐約，開到邁阿密，也讓更多的媒體追逐每位明星「使用前與使用後」的感想，就這樣，學習鋼管舞／脫衣舞的風潮聲勢如日中天。

2005年，一群眾鋼管舞愛好者在英國成立「英國鋼管舞聯盟」（The UK Pole Federation），定期舉辦鋼管舞比賽、以及鋼管舞小姐選拔。在澳洲也出現了國際級的交流組織「國際鋼管舞聯盟」（International Pole Federation）。來到華人世界，中國大陸也在2007年7月，由「世界體育舞蹈協會」（IDSA）主辦了一場全國性的鋼管舞比賽，將鋼管舞納入一般舞蹈錦標賽中。

這一連串的活動，使得鋼管舞逐漸「正名」，也更加「健康化」，這一切得歸功於媒體效應，以及一群愛好者的勇敢前進。不過，媒體效應雖然是這波潮流的強力推手，若沒有市場的潛在需求，是推不動的，如果我們願意仔細看，其實，它的背後代表的是一顆顆伺機而動的心。

綜觀英國、美國、加拿大、澳洲的主要幾個鋼管舞教學機構的課程，即可發現這些鋼管舞教學依然是建立在「脫衣舞／艷舞」的基礎上，肢體表現的方式是性感、嫵媚、充滿挑逗性的肢體動作，這表示

不論是教學者或學習者，都是在交流著充滿「艷情」舞蹈，鋼管只是個輔助道具罷了。

「艷情」的表達，才是這群女性學員內心的需求，她們想學習如何挑逗、想學習如何更有魅力，想學習如何更吸引愛人，因此，會主動想要向有性吸引力的脫衣舞女郎／鋼管舞女郎學習。

也難怪在21世紀的現代，脫衣舞能這麼的「明目張膽」地深入許多人家中，這全來自於現代環境給了女人可以表達自己內心需求的空間，「想要獲得身體自信與魅力」是可以大聲說出口的，「想要更具性魅力／性吸引力」也成了可以勇於追求的需求了。

我的脫衣舞好姊妹們

我從許多次受訪經驗中發現，原來大家都很好奇「什麼人會來學習脫衣舞」？既然如此，我就來為大家好好介紹「來者何人」囉。

儲備性感潛能

學脫衣舞的學員當中，約有一半是因為好奇、想嘗鮮、學了有備無患這幾項動機。

擁有魔鬼身材的學員佳佳，第一天上課就high翻天，一天六小時的課，從早上尖叫到下午，問她為什麼會來上課，她大剌剌地回答說：「我現在單身，不過想趁現在先把脫衣舞學起來『備用』，將來就有機會be a better woman！」

正式開課後我才知道，原來真的有好多人期待著這門課。來自台南的YoYo今年才25歲，職業是個銀行專員，她早已透過網路知道國外有脫衣舞課程，也一直期待著台灣能有這類課程出現。當她打電話來報名的時候，很直率的說：「我很久以前就想學了，我知道妳很忙，所以我跟妳預約平常沒開課的時間，這樣妳才有體力好好教我！」這句話對我來說簡直是「下暗示」的指令，我一掛掉電話，馬上勤練拉筋，天天跑步，警惕自己要保持好體力！

來自屏東的君君，是個育有三子的忙碌家庭主婦。她

很興奮地跟我說，她終於聽到台灣有人在教脫衣舞了。和君君通話的時候，我不時地聽到她尚在襁褓中小孩哭聲，她得一邊講電話一邊轉身照顧孩子，後來因為必須隨丈夫出遠門、照料親戚的來訪，更換了好幾次上課時間，讓我不免感嘆婚姻中的女人，總得把先生和小孩放在第一位，然後才能考慮自己的快樂。還好，終究她還是可以滿足她期待已久的渴望。

還有母女檔、姐妹檔一起報名呢。更有人呼朋引伴一同參加，34歲的文文，帶了36歲的露露一起報名，她們兩個是心靈成長課程的同學，文文因為好奇一個性學家會怎麼樣把脫衣舞和心靈成長課結合在一起，所以硬是拉著露露一起來。用心學習的文文非常感性、成熟又不失稚氣，對人充滿熱情。跟她比較熟了以後，她才說之所以來學脫衣舞，是正在為下一任情人儲備媚惑本錢，以備不時之需。

這些女人，都在為自己儲備性感潛能，想讓自己和別人看到，自己有魅力的另一面。她們期待著「被發現」的時刻，好享受別人對她們的「驚艷」。

當成禮物送出去

想把脫衣舞當成禮物送給另一半的也大有人在。不過，送禮的意義不太一樣，有幾個女孩子送禮的對象是「媽媽」或其他「女性好友」。別太吃驚，她們的意思是：「希望媽媽來跳，所以我先來探路。」、「希望我那個害羞的朋友可以來學，所以我先幫她觀察，這樣我才知道該怎麼說服她……」這些「熱心」的女人們，為了親友們赴湯蹈火在所不惜，就算原本是「非常害羞」、「不敢跳性感舞蹈」的女人，一旦興起了「助人為快樂之本」的念頭，也會義無反顧的來跳脫衣舞！

我遇過許多純粹是為了另一半而來的學員，有的隻身前來，有的則是由另一半專車接送，她們都有男友、老公的全力支持，不只支付學費，還奉送茶水、午餐，真是甜蜜又開心啊。「我老公說每個女人都應該來學！」、「我老公看到妳們的網站，馬上就幫我報名了。」、「我和我的男朋友看到妳們的新聞後，都覺得很開心，哈哈，我就凹他讓我來學。」

46歲的珠寶商Judy，老公除了幫她付學費、溫馨接送，回家還會一起討論新舞步的眼神和動作，當一個最忠實的觀眾。

35歲的YuYu，和老公結婚六年了，不知道該送老公什麼生日禮物，今年，她把脫衣舞當成一個新鮮的選擇，沒有跳舞細胞的她，早早在老公生日前兩個月就來上課，提早準備，就為了讓老公「驚艷」一下。連上課途中接到老公打來的電話，還會謊稱自己在逛街，這樣的善意謊言經常在我面前上演。

也有不少學員當天就要接受「成果驗收」。27歲的Maya，趕在男友生日的前一天來惡補脫衣舞，當晚她拚了老命反覆練習，因為她已經把房間都布置好了，就只缺一個性感的自己！

也許妳會覺得這些女人的目的都是為了取悅男人、服務男人，其實並不盡然，有一些學員表示：沒那麼簡單！我們可不是為了這種理由喔。正如一位平面模特兒小禾說，她是在先生的慫恿下才來學的。她上完課後，連先生都覺得她變快樂了，但她至今還沒讓先生「驗收成果」，因為，脫衣舞讓她知道「何時要跳，由我決定」！

而保險業務員小布承認，她一開始報名的動機是為了娛樂男友，可是在和全班一起褪盡衣衫後，才發現自己先被娛樂了。「我好開心，原以為腰束奶爆才叫美，

脫光才知道，肉肥臀大更有美感！」她在取悅了別人之前，可是先好好地取悅了自己呢！

　　如果妳以為要收禮的另一半都是男性，那妳就錯了。瑤瑤是個性格果斷的女醫師，她特地起個大早，從南投轉車坐了四小時的火車趕來上課，我心想，她的男友真是幸運，有這樣認真熱情的女朋友為他準備生日禮物，結果正值熱戀期的她完全顛覆了我的刻板印象，她開心的告訴我：「我是要跳給我女朋友看的！說不定明年情人節我還會來學新招哦！」

　　另一個很有氣質的女學員，也是為了送女朋友禮物而來。和女友相戀多年，她很希望女伴的性格能夠改得柔軟一些，她也期待「非常T」的女友能為她跳上一段脫衣舞，但要改變對方之前，自己先得做一些努力，希望陽剛的女友，能為她的努力感動。

為自己而舞

　　還有很多女人是因為喜歡跳舞才來報名，她們學過肚皮舞、國標舞、佛朗明哥舞，而現在，想來學學與眾不同的脫衣舞。

　　經常練舞的人，對自己身體的感受會變得非常敏銳，那是一種有重量、有速度、有形體的自我概念。在這種自我意識的引導下，她們的穿著打扮、肢體動作都會跟著改變。而且長期學過舞的人，都有種不同的魅力，她們通常能很快地領悟脫衣舞的各種舞步，來到這裡，她們只需要學著激發出「表現性吸引力」的勇氣。

　　25歲的小美女琪琪，希望透過脫衣舞提升她在其它舞蹈裡感受不到的「性魅力」，讓自己更敢於表現自己的性吸引力。

　　43歲的雅莉，國標舞也學了好多年了，半年前，她發現老公外遇，一度嚷著要離婚，老公雖然極力挽回，但陰影已烙印在她心裡，始終無法信任老公，她想藉由這個「為自己而魅力」的脫衣舞來轉換心境。我和她談話，也交流舞蹈，這個學習經驗，對她有著特殊的意義，而我也很珍惜。最後她說了一句：「這真的是很寶貴的經驗！」我又何嘗不是呢。

　　也有許多健身、舞蹈老師來和我交流學習，包括拉丁舞、肚皮舞、國標舞、現代舞、瑜珈，還有體適能老師。有的是想進修，看看能不能將脫衣舞的精華加入舞蹈教學中，也有的老師想改變自己的「健壯」形象。

　　瑜珈老師慧慧想從中學習「身心靈平衡」，現代舞老師Ivy想學習更多的開發女子身體延展性的方法，體適能老師Maggie則為了增加自己的女人味，當她上過一次的課程回到自己的生活中，每個同事都誇讚她變得很有女人味，她相當開心且驚訝於自己的轉變，因此常回來進修。

增加自信心

　　好多在脫衣舞教室裡說自己身材不好，或對自己的身體和魅力沒有信心的女孩，在一般人眼裡其實都是妙齡美女。23歲的大學生Tina，是個擁有明星面容的美女，身材高挑，卻完全沒有自信，因為害怕別人的目光，所以嚴重駝背，我必須全程陪伴，她才敢舞動，她缺乏的是被人善意關注的安全感。

　　28歲的梅芳，打扮時尚有活力，卻因為在男友面前

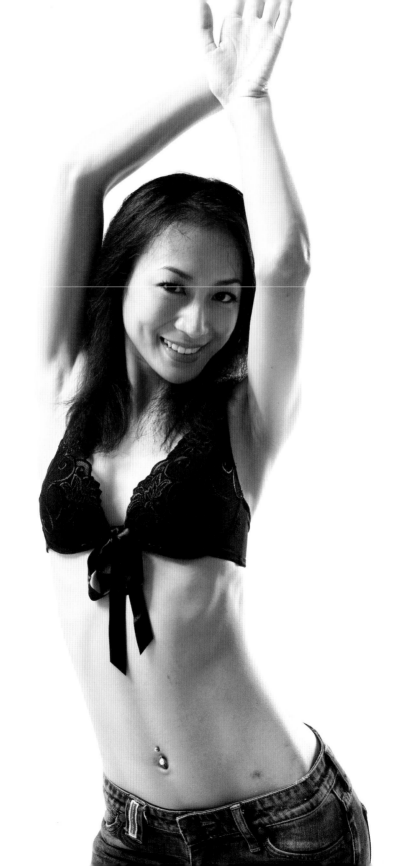

沒有自信，就一直認為自己沒魅力。這種情形經常表現在她的談話中，只要提到她是個漂亮女孩，她便一概否定，因為她的男友從來沒讚美過她。她需要的是一個能讓她發現自己身體魅力的學習場所。

27歲的芝芝，是一位美麗的職業模特兒，一直在尋找能讓自己展現性感的方式，因為在伸展台上，同事們都能自在地展示性感服飾，但她就是做不到，每次都走得灰頭土臉，非常丟臉。所以，學習「自信魅力脫衣舞」對她而言是求生之道，因為她不想被定型在乖乖牌服飾路線，更不希望自己的表演有所侷限。她必須克服的是眼神中的害怕，學習肢體的協調性。肢體的協調性可以靠日積月累地練習作調整，但嫵媚的眼神和姿態則不容易調整，因為關鍵在於心態的轉換。

已經有好幾個孩子的惠珠就能馬上抓到訣竅，她說，要跳舞，她可能沒有靈活的身手，但擺起姿態她可一點都不遜色。面對鏡子前的自己，穿著稱不上性感的舞衣，身材也不是非常魔鬼，但惠珠卻覺得自己別有一番韻味，就算現在沒對象可以「練習」，但透過學習脫衣舞，讓她知道自己依舊美麗動人，「誰說沒對象，就不能性感？」惠珠充滿自信地說著。

外表高大的亭楊，在課後終於勇敢的在她的男友面前全裸，以前她總是要男友先關燈才能上床，如今，她可以跳脫衣舞給男友看，並獲得男友熱烈的掌聲，她事後很興奮地跟我說：「我男友的掌聲，讓我重新肯定自己了。」

為平淡生活加料

28歲的銀行員欣玲，從學生時代父母就管教嚴格，畢業後她找了一份鐵飯碗工作，一路安穩的生活，她意識

到自己變得了無生氣，想為自己做些有趣的嘗試。她早在好幾個月前就把報名表列印下來，但一直到開課前兩天，才決定放手一搏，因為她再也不想讓自己當個足不出戶的宅女。

56歲的鈺秋，覺得自己逐漸老化，一直在公家機關做事，平淡的生活讓自己顯得枯萎。因緣際會知道了脫衣舞這門課，趕在課堂開始的前一分鐘，害羞地來到教室門前說：「我一直掙扎到剛剛才決定要上來，可不可以讓我參加啊？」看著她的眼神，真讓人不忍拒絕，只好破例讓她進入已經額滿的教室。課程結束兩天後，她打了通電話來表達謝意：「我本來還覺得很尷尬，不好意思脫，但是後來，看到每個人都很漂亮，很性感，想到我也是其中的一員，真是太好了！」

從事特殊行業

也有很多人會問，報名的人是不是都是因為工作需求啊？好像以為來學脫衣舞的人應該都是在pub跳脫衣舞、上班的人。其實，在開課過程中，我也一直思考如果能來個「異業結盟」或「同業交流」該有多好，開課了七個月後，我所盼望的人終於來到我面前。

Amy和Katty是高級酒店的公關小姐，一個嫵媚，一個清純。Katty是新手，負責進舞池帶動氣氛，所以，當我在電話問她：「為什麼想學脫衣舞？」時，她毫不保留的說：「工作需要呀！」Katty帶著Amy一起來，是希望Amy能幫她記舞步，不過Amy私下跟我說，這個舞學起來可以對付家中的男人。

雖然過去我也遇過許多學員是來自各種行業的「公關」，比如大型補教業的、保養品公司的、公關公司的。但這兩位高級酒店的公關，跟她們相較起來，更多

了一股成熟味。老練的Amy馬上就跟上我的教學速度，瞬間就把新學到的舞步，表現的淋漓盡致。

也曾有show girl前來報名。Tricia是專職的show girl，擁有170公分的勻稱身材。為了工作，不論是自費或是公司出錢，她已經學過許多不同的舞蹈，如Hip-pop、街舞、鋼管舞等，不過以前學舞都是為了表演效果，這次來學脫衣舞卻是為了跳給男友看。

事實上，Tricia並不是沒有跳過性感的舞蹈，她為難地說：「我工作的時候也跳過類似的舞蹈，可是，我就是沒辦法在我男朋友面前跳，他甚至還說他願意付費，但我就是跳不出來……」在教學過程中，她不斷地暗示明示地讓我知道她的困擾，讓我不得不先處理她這個障礙，於是我們花了大半的時間在理解她的「不能」是為什麼？

原來，脫衣舞需要舞者轉換心情，必須先在心理上轉換身分，表演才能嫵媚性感，舞碼也才能極盡所能的挑逗人心；show girl也是一種轉換後的身分，她的職責就是在舞台上完成規劃好的舞台效果，上了那個舞台，所有眼神、表情、動作都是公式的一部分。在台上，她會提醒自己盡力做好工作，所以可以很自然地表現性感的眼神與舞姿。可是下了舞台，褪下show girl的身分，就很難跳出嫵媚的舞步了。對於她的困擾，我建議她把脫衣舞看成是一段表現自我性感特質的表演，不要把脫衣舞當成娛樂別人或者是工作，而是一種內在性感特質的呈現。

願意展現陰柔氣質的男人

我們也打破慣例，為男生開了一班。阿佑是個想嘗試扮裝的氣質男，說話斯文有禮，態度從容，是個有魅力

的年輕人。他興致盎然地來到我面前說，他想學一切有女人味的姿態，還不斷地建議我應該加開各種「施展女性魅力」的課程，包括穿著打扮、談吐、走路姿勢，還有各種購買服裝的需知，我想，他應該是把我的教室當成《柯夢波丹》了吧。

從未穿過高跟鞋的他，光踩高跟鞋優雅地走路就已夠折磨他了，不過，他可是下了「改頭換面」的決心，再痛苦他也甘之如飴。

教阿佑真的很有成就感，因為從他的身上，我看見人體的可塑性，平時穿西裝打領帶的體面上班族，才經過六個小時，不需要化濃妝，他就變成了一位窈窕淑女了，他的舉手投足，哈，可真嫵媚呢！

這類特別班，印象中最花枝招展的一次是五位美型男同志齊聚一堂，他們有胖有瘦，有肉也有精壯的，有白面書生臉，也有菱角臉，有熊也有猴，唯一的共通點就是愛現，完全不吝於表現自己的優點。不管原本的體態是什麼樣子，音樂一下，一個比一個嫵媚，一個比一個風騷。

這些本身就夠嫵媚動人的人，為什麼還要來學脫衣舞？嗯，純粹是因為好玩，而且我教的動作與內容他們沒學過，能增加施展魅功的絕招，可是這些「娘子」屢試不爽的興趣呢！

不知來跳的是「脫衣」舞的人

「唉呀，怎麼沒講要脫成這個樣子，害我穿了阿婆的內衣、內褲來，真是丟臉死了！」在大夥跳到身上只剩下內衣褲時，葳葳的雙手不知所措地在身上來回上下遮掩著，邊自嘲邊搞笑地說著。

像葳葳的這種害臊的反應，還真是屢見不鮮，只不

過，她們害羞的原因竟然不是「脫掉衣服」，而是「脫掉衣服後的內在美不夠美」。於是很多女人下了課後馬上跑去買一堆性感漂亮的內衣褲，就是為了下次上課時能雪恥一番。每每看著這些帶著新買的內在美而來的女人們，眼睛炯炯有神，滿心期待最後那一刻亮相的機會的來到，真是趣味極了。

不過，為了讓報名來上課玩脫衣的女人都能做好準備，打從一開始，我便清楚地告知：「這堂課，是真的『脫衣舞』唷！」

為什麼這麼多女子來學脫衣舞呢？或許正應了某個電視節目工作人員說的一句話：「這是一種為伴侶關係增添情趣的方法。它跟其他舞蹈不一樣，因為這種脫衣舞可以讓妳和伴侶一起分享。」

而這些來學脫衣舞的姊妹們，不論她們的動機是什麼，只要有心重新認識自己、更愛自己，人人都會變得更有魅力！

脫出自信舞出性感

我的「自信魅力脫衣舞」工作坊形式上是一連串的舞蹈訓練，其中包含了拉筋、伸展、放鬆、健身、雕塑身體性感曲線、現代舞等，這些都是具體可見的「動能」。但要做出這些動作，還必須仰賴肉眼所看不到的動能，也就是個人心理機制和團體動力的相互配合，才能促成改變，也才能讓每個女人不再壓抑自己，釋放內心的性感能量。

在這個工作坊中，我帶領一群女人學習如何撥弄頭髮、靠眼神放電、擺動身軀，這些都不是為了訓練大家的舞蹈技巧，而是為了讓大家更了解自己、更喜歡自己。在這裡，我試圖營造的是一個自然歡樂的環境，讓女人們可以放鬆地感受解放肢體之後所帶來的震撼力。

每個女人的內在都隱藏著性感特質，而這份特質就潛藏在性權力和自我認同之中，或許就躲在女強人套裝底下，也可能藏在一個天天被枕邊人打呼聲吵到不能安眠的家庭主婦心底，或是存在不敢穿比基尼、不敢照鏡子看自己身體的女人心底。但相信我，它確實存在著！狂野、無拘無束、不受壓抑，它是妳的一部分，它就是妳的性感！

「改變自我認同」是「自信魅力脫衣舞」的主要目標。什麼是「好女人」？什麼又是「小女人」呢？這兩者常被拿來當成馴服女人的教條，時而在我們的生活中逐步養成我們想當好女人的心情，很多女人會覺得自己在這點上，做得比其他女人好。但我大膽假設，其實大部分的女人都沒有機會感受到擁有性感也可以讓妳成為好女人。

女人天生就具有性吸引力，但是因為這個力量非常強大，令人難以抵抗，所以我們的社會在各個層面設下了各種檢查機制，防堵女人在生活中流露性感魅力，久而久之，女人們便故意把性感的特質與身體掩藏起來，甚至貶抑自己。

　　但在「自信魅力脫衣舞」的課堂裡，就是要把身體的曲線延展出來，喚起妳心底的柔情，讓妳正視自己的性感，而且還能懂得如何持續擁抱它。但是，妳需要給自己一些時間和力氣來認識它，畢竟妳已將它塵封許久。

　　它會以什麼形象出現在妳面前？是帶點清秀氣質的性感？狂野熱情？豔光四射？神秘印度風？或者就是融合各種性感特質於一身？一旦妳開始進入想像，恭喜妳，妳已開始和我們站在同一陣線一起對抗世俗的標準。嘿，丟掉那些箝制吧！跟我們一起重建一個具有個人特色的女人。

變身！妳就是脫衣舞孃

要跳一場魅力十足的脫衣舞，最基本的中心概念就在於——妳必須變成另一個人。妳得跳脫平常的形象，進入另一個妳從未見過的想像世界中。

想想看，為什麼一個原本在銀行辦公的櫃員、一個剛送完小孩上學的媽媽，可以變身為一個魅力十足的脫衣舞孃呢？關鍵就在於，脫衣舞孃上了舞台，就不是原本的那個自己，而是在扮演一個想像中的角色。脫衣舞孃知道如何讓自己的身心完全轉變成另一個人，或許是運用化妝，或許是透過服裝造型的改變，也或許是藉由轉變整個人的體態和心態，成為一個脫胎換骨的女人。

如果妳也想喚醒心裡的性感女神，那就拋開身心的顧忌與矜持，讓她引領妳到另一個亢奮又新鮮的空間吧！

為自己取個化名

我喜歡用新的名字重新體驗生活，每次有人喊我新名字，我心中就會有一股雀躍之情，彷彿成功地偽裝成另一個人。這種心情轉變，常為我的生活添加許多樂趣。

在「自信魅力脫衣舞」這堂課裡，當我必須為學員們示範時，我會將「陳羿茨」這個身分拋到腦後，腦袋瓜裡意識到的是我的脫衣舞孃身分——另一個Nina。這個Nina必須是甜美、調皮可愛的女孩，同時也是充滿自

信、嫵媚、熱愛性感權力的女生，在當下，我享受、樂於接受這一切，這麼一來，我便成為一個可以登上挑逗舞台的Nina。

　　脫衣舞是一種表演。為了幫助妳進入這種「轉換現象」，妳可以為自己取一個舞台名字，也就是「藝名」，最好這個藝名能夠呈現妳的性格特質，比如說，某個妳喜愛的性感明星，或是妳過去曾在某處見過的美艷女郎，可以是妳一直不想讓身邊的朋友知道、卻是妳最喜愛的名字，也可以是妳自己念起來覺得很性感又甜美的名字。所以，為自己挑一個能轉換心情、轉換性格的名字吧，挑一個妳想成為的名字，一個能夠喚起妳心底深處性感的名字。

　　如果妳還是想不出來，這兒有一些提示方向，比如可以先形容一下，妳內心深處想成為性感女人時的感覺，接著，妳會用什麼樣的形容詞來描述這樣的妳，好比說：喵喵、咪咪、Kitty、甜心、Candy、Honey；或者是一聽就覺得很可愛或漂亮的名字：Angel、小寶貝、小甜心、寶寶、貝貝、Linda、Tiffany；又或者，隨便創造屬於妳的字：琪琪、丫丫……等等。

　　發揮想像力，傾聽內心的感覺，如果一點感覺都沒有，那就翻翻字典或上網查一下「人名」、「水果名」或「食物名」等各類名詞，不過查閱時切記，這些名詞都是在喚起妳心底的性格，都是呼應著妳內心狀態的詞彙，妳可以邊查邊念出來聽一聽，看這名字是否能與妳的內在產生共鳴。

讓身體性感曲線動起來

接下來的一連串動作，就是要讓妳釋放自己的美麗、渴望與喜悅，請放鬆心情，跟著一起做。
首先，是開發個人身體感官的基礎動作，這些動作具有挑逗意味，充滿性誘惑，練習的時候，
請別擔心別人如何看妳，只要把注意力放在自己的身體感受上，好好享受每一段身體拉動時帶
給妳的感覺。

喚醒性感能量
妳可以先熱熱身，活絡一下筋骨，緩緩的放輕鬆。
當身體熱起來，才能逐步感受身體的能量。

身體中心線的延展

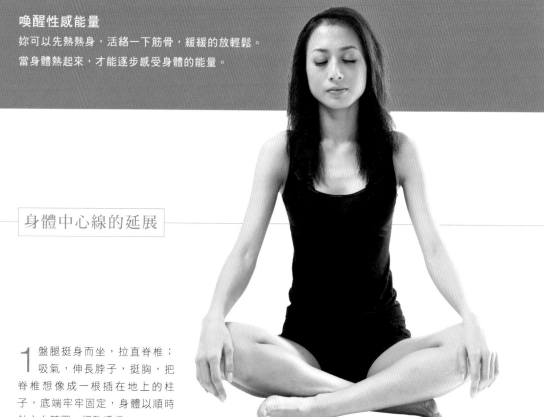

1 盤腿挺身而坐，拉直脊椎；
吸氣，伸長脖子，挺胸，把
脊椎想像成一根插在地上的柱
子，底端牢牢固定，身體以順時
針方向轉圈，調整呼吸。

2 開始往右側轉動，當身體來到右側時，感覺到身體左側肌肉有被明顯拉到。

3 繼續順時針轉動來到後面，肚子慢慢吐氣，背部逐漸拱起來。

4 身體來到左側，感受身體右側線條有伸展的感覺。

5 輕輕回到身體中間線，再繼續同方向的轉動；身子越放越軟，閉眼去體驗脊椎、身體兩側的轉動與拉動，也記得在放慢速度中，仔細體會身體中心熱熱的能量。大約轉了8～10圈後，讓妳的脊椎更放鬆，然後改成逆時針轉。

反轉脊椎

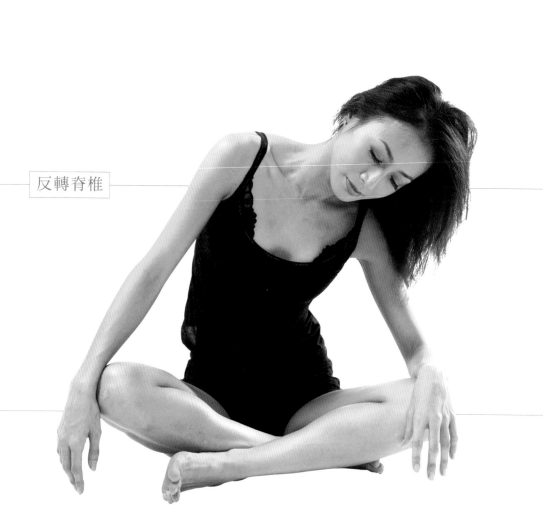

1 盤坐，頭部放鬆朝下。

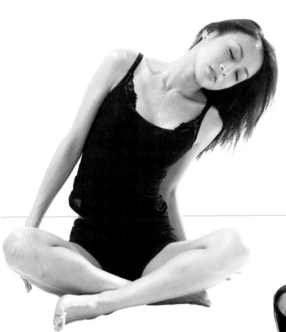

3 接著向後轉，頭部和身體仰向天花板，雙手可撐住地面。

2 身體帶動頭部朝左邊轉動，這時，妳會更清楚感受到身體及右側頸部被延展

4 繼續來到右側，同樣放鬆頭部轉動。

5 保持呼吸順暢，別憋氣回到原點，重複8～10圈（盤坐也可換成跪坐）。
這一遍又一遍地轉動，如果妳仔細觀察深層的感受，或許會漸漸發現內在如石頭般僵硬的部分開始軟化、液化、消融與流動。當那頑石般的狀態開始軟化時，妳的身體會跟著柔軟下來。

伸展嫵媚腿筋

由於跳脫衣舞的過程中經常穿著高跟鞋，所以將自己的腿後筋舒展開來相當重要，否則不太運動的上班族，踩上高跟鞋走沒幾步路，很容易就抽筋了。

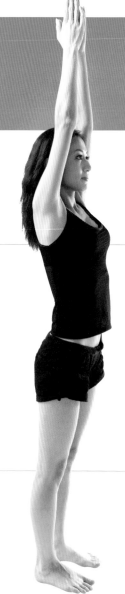

山式

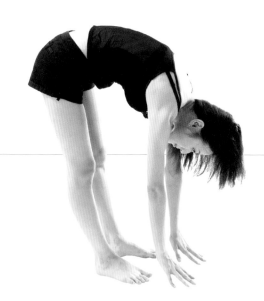

1 吸氣，雙手舉高過頭，向上延伸。

2 吐氣，放鬆彎腰，身體左右擺動。

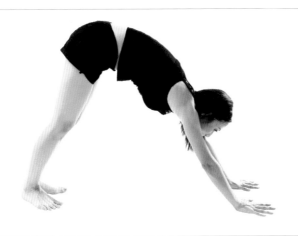

3 雙手貼地往前走，停在一個能讓自己的手、腳跟地面呈三角形的位置；雙腿伸直，雙手用力抵著地板，感受一下腿後筋伸展的感覺；輕輕地讓腳後跟貼地，雙手再用點力，持續呼吸3回，注意力放在小腿上。

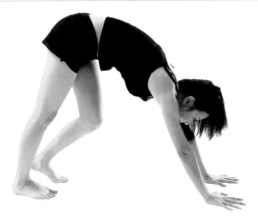

4 微微放鬆左腳，讓右腳跟貼地，拉右小腿筋。

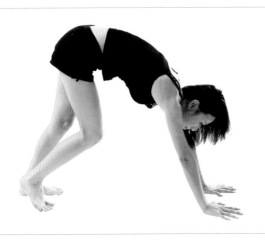

5 換拉左腳，來回重複3次。

6 雙手向後走回原點，吸氣，起身，吐氣，雙手放鬆。這動作做1～2個循環就好，但每個拉筋動作要持續8～10秒。

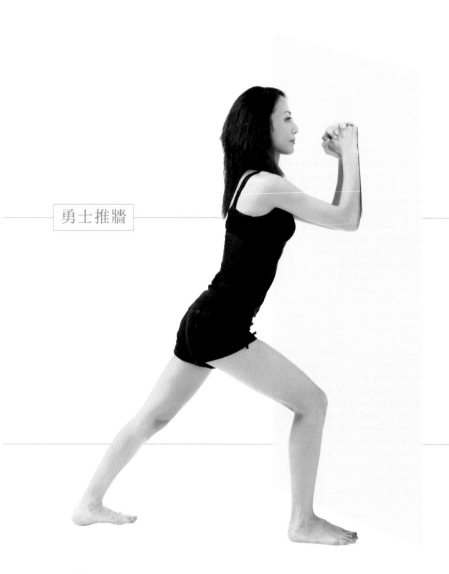

勇士推牆

1 雙手交握，手肘貼牆，右腳拇趾抵牆，右腿踩弓步，左腿向後跨一大步

2 調整一下手肘貼牆的位置，別太高，放在能讓肩膀放鬆的位置，脊椎打直。

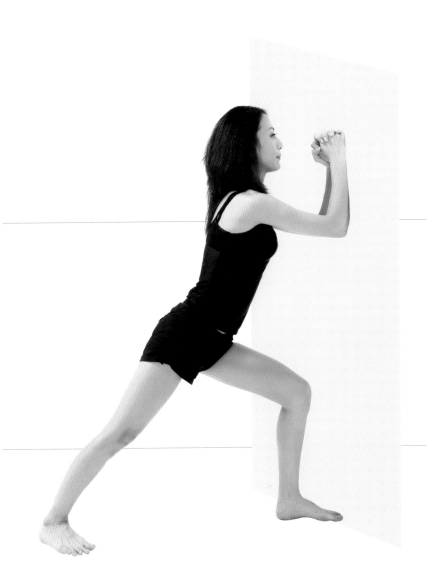

3 用力推著牆面，把注意力放在後腳筋，吸氣，吐氣。持續8～10秒。

4 換右腿向後踩，左腿呈弓步，每吸一口氣，後腿筋的痠痛感就越來越化開了。此動作交替拉筋2～3次，每個拉筋動作持續8～10秒。

舉手投足皆性感

有時候，無法放開自己在別人面前舞動，是因為擔心對方覺得不夠美麗，因此，在正式舞動前先對著鏡子練習，看看自己在各種姿態裡可以做出的變化，為自己塑出喜歡的身形。以下用站姿、坐姿、臥姿為例，請仔細欣賞妳的身體在鏡子裡的每一個細微變化。

站姿

性感維納斯

重心擺在伸直的左腳上，右腳放鬆（或踮起腳尖），骨盆稍稍往左上方提起，右手臂伸直反握，手掌輕靠在後腦勺上，左手肘微抬，握在脖子後方，臉微側向右方，把右手肘當成靠枕一樣，舒服地依靠著。把感覺放在右側腰際到上手臂之間肌肉被拉長的張力上，以及左側腰自然壓出的曲線弧度上。

瑪麗蓮夢露

側身對著鏡子，上半身打直，
挺胸，左腳往前跨一小步，
身體微蹲，屁股翹起，此時重心
擺在左腿上，妳感受到的是右臀
側邊肌肉的緊繃與壓力，雙手微
微往大腿內側縮，手指輕輕地擺
放在大腿上，臉朝鏡子那方轉，
仔細端詳身體的每一條曲線、每
一個弧度，讓眼睛像畫筆一樣，
將身體的線條從頭至腳慢慢描繪
出來。

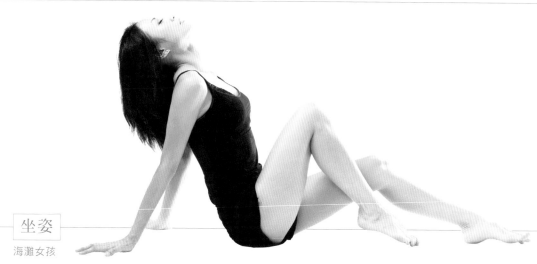

坐姿

海灘女孩

坐在地板上，雙手向後撐地，左右腿以一高一低的姿勢彎曲向前
伸，眼神往斜前方或仰頭朝上看。腳板下壓，仔細感受小腿被延
伸的張力，並緩緩地看向鏡子，端詳自己的腿部曲線。

美人魚姿

雙腿向左後方彎曲而坐，右臀在右側坐下來，右手掌向後撐地（大約是在離屁股一個手肘的距離）。身體重心放在右手上，身體微傾，眼神看向左斜方的地上，感受撐起上半身而結實的左腰側，以及身體在這一刻的寧靜。

臥姿

性感女神

面對鏡子側臥，手肘貼地，撐起上半身，左腿伸直貼地，右腿曲膝貼著地面，骨盆盡量與地板保持垂直，縮小腹保持平衡；左手掌則輕放在左臀或大腿上方，用身體感受左臀到大腿外側伸展的拉力。任何人一旦做出這姿勢，都能展現出性感曲線。

調皮羅莉塔

身體俯臥，手肘貼地撐起上半身，抬頭看向上方或斜前方，雙腿彎曲，腳尖朝上，一前一後交錯擺放或拍動著。

把自己當成一幅畫

這是一個學習鑑賞自己身體的練習。妳的身體絕對值得被欣賞,如何讓這個美麗身體展示出來,得從妳自己做起:

1 到美術館參觀、翻閱美術史書籍或「人體素描」、「人體攝影」書籍,如果看到抓住妳眼光的畫作,多欣賞一下,感受整幅畫的感覺,然後把這種感覺記在心底,妳也可以伸出手指來,順著畫中女子的身體線條,感受一下這樣柔順的身形帶給妳的感覺。記住這些感覺。

2 把人體畫作或人體素描明信片買回來收藏,放在看得到的地方。當妳要開始練習脫衣舞之前,把它擺出來,仔細看著畫作裡這個美麗軀體展現的姿態,觀察她四肢擺放的位置,頭是如何的轉動著,眼神又是如何看著他方,臉部表情是如何?身體的動態又是如何。然後對著鏡子,擺出畫作中女子的姿態,把自己當作人體模特兒,調整自己的笑容、臉部表情、手指、身體各部位,微調後,仔細看著鏡子中的自己,吸一口氣,把視線順著自己身體的曲線,從頭到腳看一遍。接著,用餘光看整體姿勢。此時感覺如何?覺得自己如畫中性感、甜美嗎?妳看到了一個完全不一樣的人了嗎?

3 再換幾張畫,仔細去感受這些姿態的美妙,並細心體會自己擺出這些動作時的心理感受。

4 接下來,為自己創造一些特別的姿態。把自己當成一件藝術品,用心擺設、展示不同美感的身形,多練幾次,妳會看到不同的自己。

一舉一動皆嫵媚

脫衣舞是一連串的動態動作，有
時可用固定舞碼來表現，有時也
可用隨興擺弄來完成，無論妳是
選擇前者或後者，有一些基本功
一定要先練會，以下的動態練
習，可以幫助妳日後在舞動的過
程中，有更細緻的嫵媚表現。

性感台步

1 右腳尖下壓，腳尖輕輕點
地。

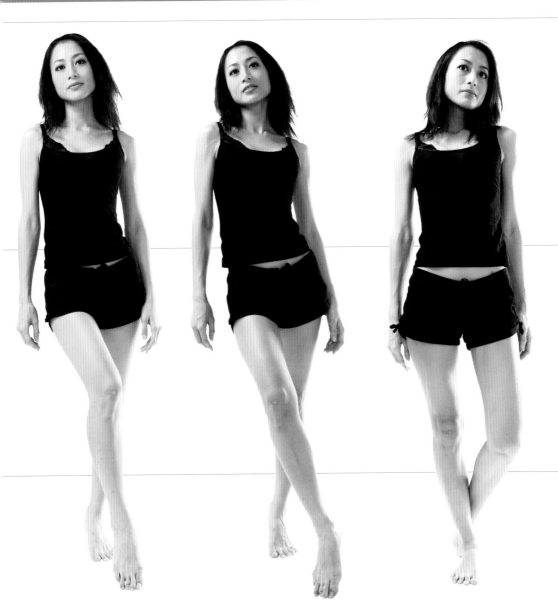

2 右腳微微抬起往前劃，斜劃
到左腳的前方。

3 右大腿緩緩地往外翻。然後
右腳踩地，此時腳尖斜右
方。

4 換左腳在右腳後方，腳尖下
壓，腳趾背輕劃地板，以拖
拉方式向右前方劃，此時骨盆朝
右斜側。

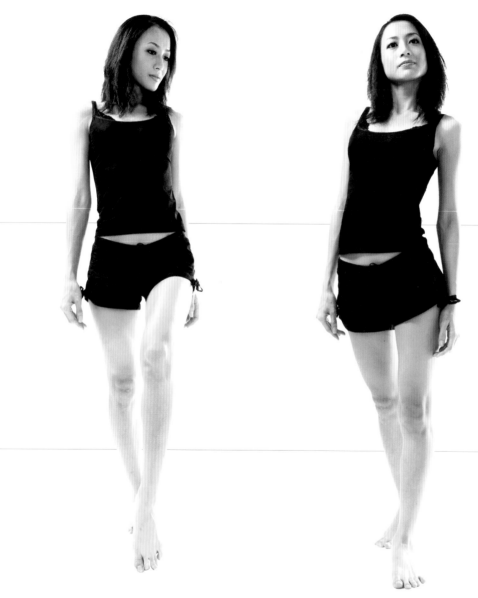

5 當左腳尖點地時，骨盆面向鏡子回正。

6 重複同樣的動作，縮小腹，挺胸背打直，妳可以跨大步伐，盡情感受胸和臀部肌肉拉扯開來的感覺。另外，每一步都仔細感受整隻腿的拖與拉。

跪而坐

這是由跪姿轉換到側坐的練習，這個動作除了可以運用在跳舞當中，還可以當作妳平時調整儀態的參考。

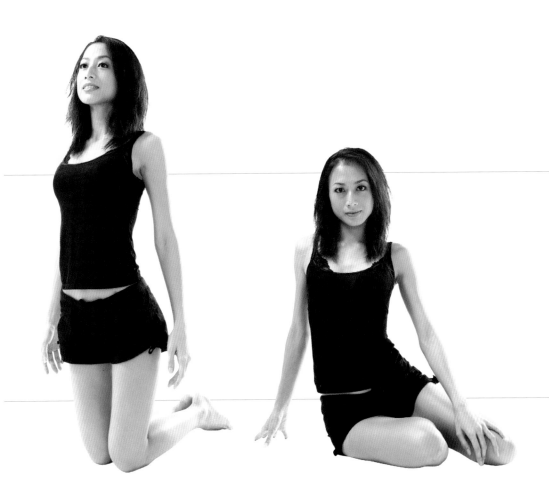

1 跪在地板上，兩膝約相距2個拳頭寬。

2 身體向前彎，手掌輕輕地撐在大腿上，以保持身體平衡，讓上半身往右臀下方緩緩地坐下去。

3 右臀著地後，右手順著臀部的斜後方，手掌擺在地上撐住身體，左手輕放在左大腿上。

站而坐

這是讓妳從站姿轉換到坐姿的
優雅練習（如果背後有根
鋼管或牆可倚靠著，會更容易做
到）。

2 屁股坐在踮起的腳跟上，雙
手輪流向後方撐地。

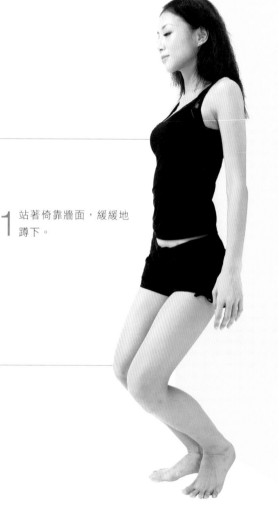

1 站著倚靠牆面，緩緩地
蹲下。

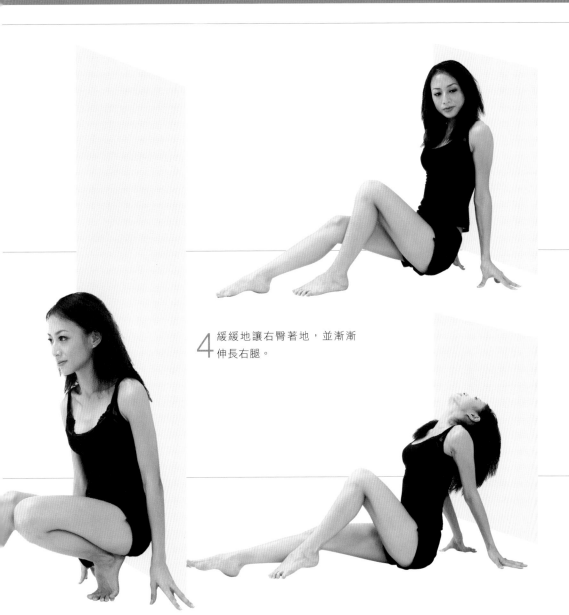

4 緩緩地讓右臀著地，並漸漸
伸長右腿。

3 左膝向右縮夾，左腳尖踮
地，與雙手掌呈一三角支
點，明顯感受骨盆往右傾斜。

5 將踮腳的左腿向前伸，擺出
優美的「海灘女孩」姿勢。

蹲下

在跳脫衣舞的過程中，很多時候會做出一些地板動作，所以如何優美的接觸地板和從地板起身都需要好好練習。

1 雙腿張開，比肩膀稍寬一些的距離。微蹲，將屁股轉向左邊。

2 把注意力放在屁股上，將屁股頂向後方。

3 想像妳在用屁股撥動池水一樣，柔順而有弧度地來到右邊，左腳在右腳前，兩腿呈半蹲狀，屁股則往上翹，好像腰上還可以擺放一杯水。

4 想像好像有一道水柱從妳的屁股上方淋下來，利用臀部和水柱對抗的力道，緩緩蹲下，將眼神看向斜前方。

5 右膝先著地，當支點，左膝再緩緩地著地。

整個動作以10秒內的速度完成。

起身

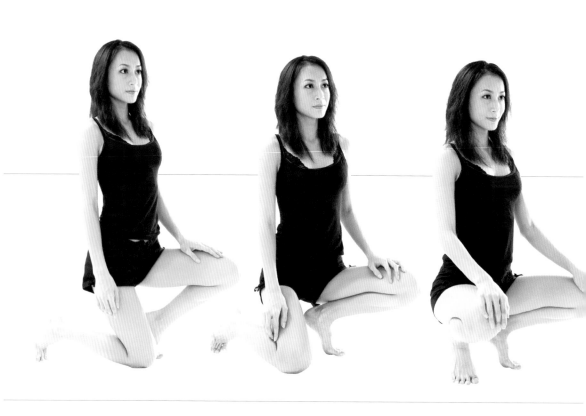

1 將妳的左腳踮起來，呈現「求婚者」的姿勢（當左腳抬起時，盡量讓身體以側面對著鏡子，因為等一下妳會從側面起身）。

2 緩緩地移動身體向左斜前方，讓屁股坐在左腿上。

3 接著把右腳也朝右斜前方抬起，腳尖著地，呈現蹲姿。挺胸，雙手輕放於膝蓋上。

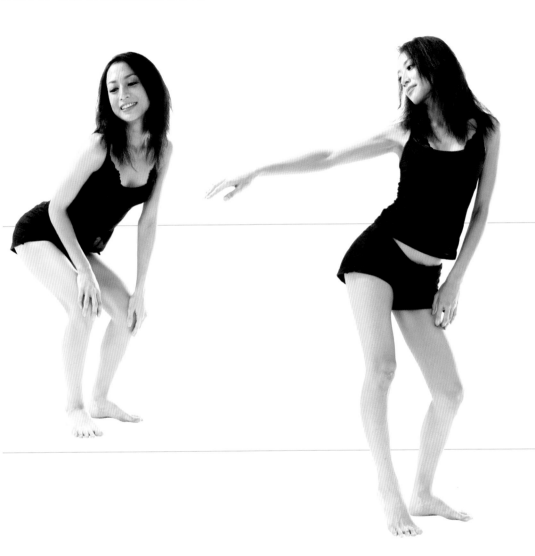

4 保持挺胸，右臀用力頂起，
做出逐漸起身的樣子，雙手
順著起身從膝蓋撫摸大腿而上，
眼看向右側，來個自信的笑容。

5 起身後，右手可以俏皮地拍
一下屁股。

整個動作亦可以10秒的速度完
成。

下半身挑逗

這是由正躺到側臥的轉換姿勢。過程強調腿部的延展力，盡情地讓妳的腿帶動妳的身體吧。

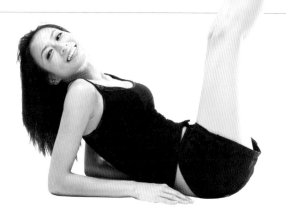

1 正躺，雙肘貼地撐起身體。雙腿抬高朝天花板伸直交叉。

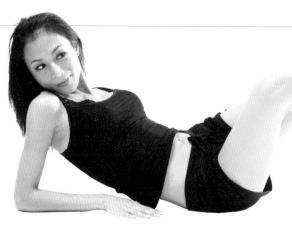

2 骨盆微微往右側身，想像右腿好像在一直在支撐著左腿的重量。

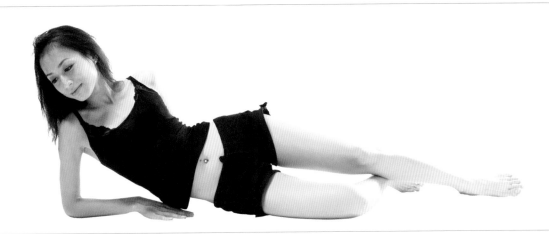

3 最後右腿擋不住左腿的力
量，骨盆和地板保持垂直。
左腿著地，此時兩手肘盡量維持
原動作，別離開地面。

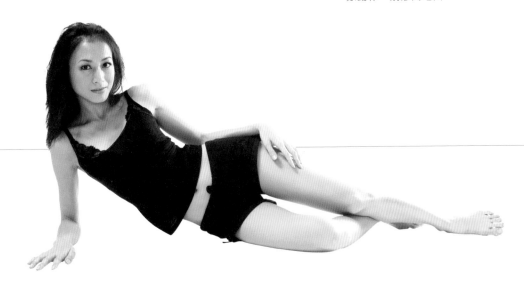

4 左手緩緩地離開地面，讓上
半身也和地板垂直。

地上轉身

這是由側臥到反臥的轉換姿勢，可用於側身玩腿部線條之後，轉換成貓式爬行或玩臀部曲線的過渡動作。記得要慢慢地伸展，便能感受到身體的柔順與優雅。

1 側臥，吸氣。

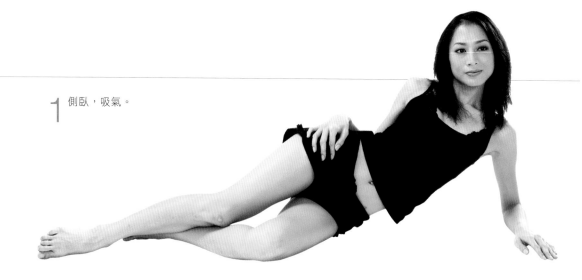

2 慢慢地吐氣，讓妳的肚子慢
慢貼地，帶動身體的轉動，
左腿可微曲維持身體平衡。

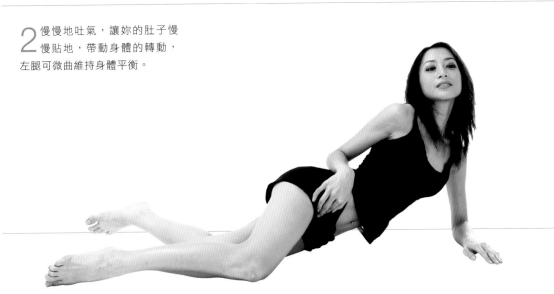

3 完成轉身的動作，肚子與大
腿完全貼地，以準備接續下
一個動作。

提高觸覺感官

在體驗更多觸覺感官動作之前，妳可以閉上眼睛，先做一個簡易的「自我接觸」，好讓自己慢慢進入狀況。比如，站在全身鏡前，閉眼，把雙手環繞在腹部上，輕輕拱起背，然後滑動妳的手，讓手掌輕劃過肚子，想像著愛人的手正隨著妳的身體曲線而緩行著，那雙手正撫摸著妳的每一寸肌膚、每一塊肌肉，每一次的撫摸都能讓妳感受到愛。然後，再緩緩地睜開眼，看看鏡子中自己的表情，緩緩地吸氣，慢慢地吐氣，一點一滴地感受鼻息。

金三角女神

這是一個對身體很有益處的動作，只要每次能維持30秒以上，多做幾次，妳會感覺到胸腔被打開來了，胸悶的感覺也能慢慢改善，骨盆也比較不那麼緊了，腰和背也會逐漸柔軟。還有，由於頭後仰的關係，讓血液流往頭顱，更可以醒腦、促進新陳代謝。

1 膝蓋打開兩個拳頭寬的距離，跪坐在地上，屁股坐在腳掌或小腿上，右手掌撐地，頭後仰，胸腔向上打開，左手輕撫臉頰。

2 用一點腰力將身體往下帶，右手肘貼地，左手從臉頰的位置向上撫摸額頭上方，頭向後仰，胸腔朝天花板撐開。

3 吸氣，再用一點腰力，讓右手撐直手掌貼地，五指的方向指往後，保持頭部向後仰和胸腔的開闊，屁股盡可能用力向前推，這個姿勢維持30秒。

4 再深吸一口氣，緩緩吐氣，慢慢地讓妳的頭回正，同時讓置於頭上或耳上的左手順著妳的臉、脖子遊走而下，來到胸、腰，來到胯下，吸氣，並且慢慢地吐氣，讓自己的屁股坐回小腿上，回到一開始的姿勢。

陶醉女神

這個動作將完全伸展到妳的前胸與脖子，想像有一個枕頭放在妳的背後。在觸摸自己的身體時，把注意力集中在妳的手掌接觸脖子、胸、腹、臀時的感受，彷彿在小山丘之間移動著。

1 仰躺在地面上，雙手上舉至頭的兩側。

2 右腿曲起，以頭頂為支點，下巴抬起，背打彎，將妳的胸往天花板的方向抬起，雙手有如伸懶腰向左、右、斜上方伸展。

3 腳尖下壓，緩緩地換成左腿彎曲。轉換的同時，原本伸懶腰的雙手，改由指腹輕點地面，有弧度地朝臀部方向輕輕劃摸地板，來到臀部。

4 雙手從臀部撫摸而上到腹部。

5 左手撐開停在腹部上，右手持續直線而上到胸膛到脖子，並保持深呼吸，每一個呼吸都配合著緩慢而輕柔的手勁，手指滑動到下巴、鼻尖、額頭。

鏡中女神

這個動作的重點在於「藉由指尖表現挑逗性」──指尖在鏡面上撥弄而上,又沿著鏡面劃弄下來到身上,並在身體上游走,讓觀看的人隨著手指的移動,產生「很想被那隻手摸」的感覺。

1 背對觀眾,指尖輕觸鏡面,看著鏡中的妳微笑。現在妳的眼中只有自己。

2 右手指尖輕點鏡面,向上輕劃,眼睛與臉隨著遊走在鏡面上的手指而移動,左手放鬆靠著鏡面,向下垂放的速度要比右手向上走的速度慢。

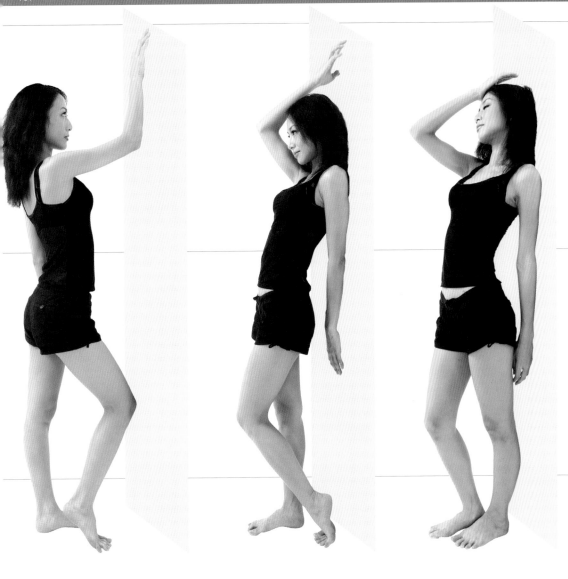

3 當右手伸直，指尖劃到最頂端時，左手才緩慢垂下。

4 以右手食指與中指指尖為支點，身體向左轉至面對觀眾，接著，再把手反轉，右手食指反貼鏡面，屁股貼著鏡子，右腿微彎，以左腿和屁股為支點，平衡身體。

5 右手指尖放柔放軟，由最頂端向下撫摸頭頂、額頭、臉頰和脖子、胸、肚子（從最頂端到肚子約用20秒的時間完成）。

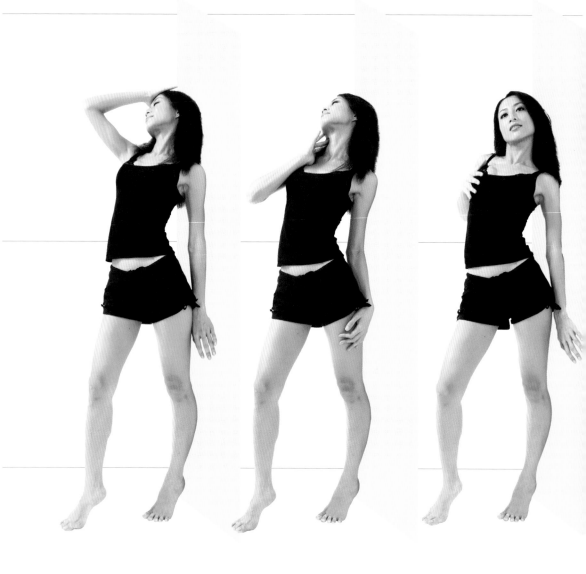

6 當手指觸摸到頭髮時，閉眼，微微側臉，讓臉頰去迎接手掌柔情的觸摸。

7 手掌劃摸脖子時，下巴抬得更高，讓手撫摸地更完整。

8 當手指來到胸前鎖骨間，深吸一口氣，同時頭緩緩回正，眼睛慢慢睜開，看向觀眾。

9 接著，將眼神帶向正在撫摸
胸部輪廓的手，看著柔情的
手來到了上腹和肚臍。

10 緩緩地抬頭將眼神看向
觀眾的眼，直直地看進
觀眾眼裡，嘴角微揚輕輕微笑。

搖擺魅力骨盆

脫衣舞得大量使用臀部動作，而很多女人的屁股之所以不聽使喚，是因為骨盆鎖得太緊，這可是很嚴重的事呢，起舞前可得先鬆弛一下僵硬的骨盆。

跪姿臀部劃圈

想像一條繩圈（直徑大約是妳跪坐下來時，從膝蓋到妳的腳尖的距離），套在妳的身體周圍，大概是在屁股下方的高度，然後，妳盡可能地用臀部在這個圓圈上360度劃動，且劃在圓周上，只要妳越往每個角度延伸臀部，就越能感受到妳的身體曲線。

1 跪在地上，兩膝打開與肩同寬。

2 開始往順時針方向劃一個大大的圓。

3 讓妳的屁股盡量的向後延伸，吸氣，抬頭挺胸，讓妳的胸往前伸展。

4 慢慢將妳的臀往左劃圓，盡可能的伸展。

5 吐氣，將妳的骨盆往前劃圓，而上半身盡量挺直，穩住身體。持續轉動約5圈。每一圈的轉動速度約10秒。

站姿臀部劃圈

從鏡子裡看這個姿勢，妳的臀部應該會劃出一個非常大的圓圈。妳將可以充分地感受到身體的最大延展力。

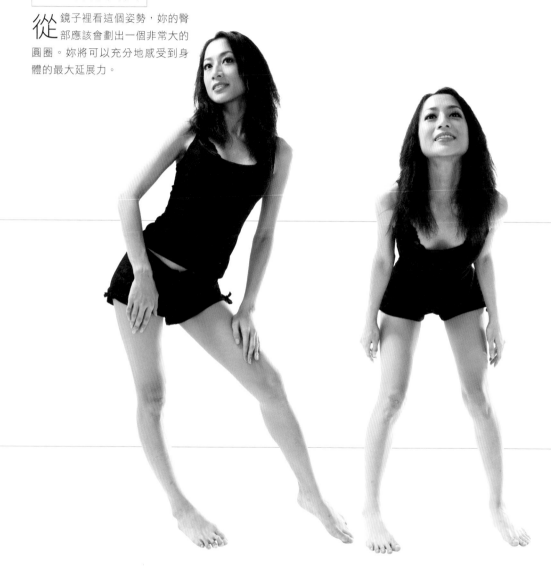

1 身體站立，雙腿張開約肩膀的兩倍寬，以左腳尖點地，把妳的右臀帶往右邊。

2 吸氣，讓妳的屁股盡量向後延伸，記得挺胸，讓妳的胸部與臀部以反方向盡情伸展。

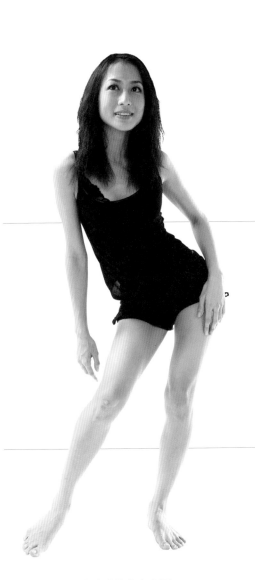

3 慢慢地將妳的臀往左劃圓，
踮起右腳，盡可能的伸展。

4 吐氣，腹部肌肉微微用力，
將骨盆挺出往前劃圓，雙手
可微微抬起，以保持身體的平
衡。持續轉動約5圈。每一圈的轉
動速度約10～12秒。

左右擺臀

就是上半身保持不動，然後把屁股當鐘擺一樣，左右來回擺動。

1 肩膀、雙手放鬆，雙腿張開，呈半蹲姿勢。

2 緩緩地把右臀往右邊挺出去，這時妳會感到左側腰肌肉很緊繃，那就對了，記得看著鏡子裡自己的高度，上半身保持不動，只能動下半身。

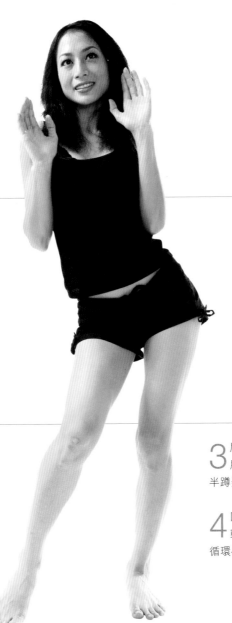

3 屁股往左方頂出去，左側腰
用力，記得此時右腿依然呈
半蹲姿，而左腿微微彎曲。

4 回到右邊，緩慢重複左右擺
動姿勢。持續4個循環，每個
循環4秒。

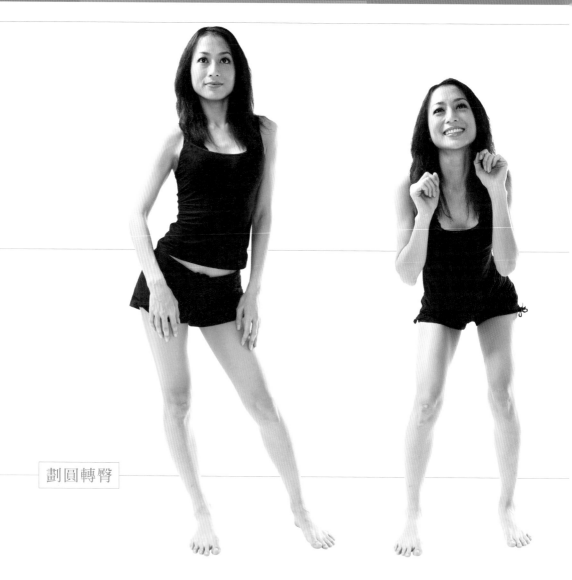

劃圓轉臀

想像整個人就在一個透明的管子裡（直徑和妳的身體一樣寬），臀部延著管壁360度劃圓。

1 雙腿張開與肩同寬微曲，吸氣，恥骨往前頂，縮腹；慢慢往右側劃，保持身體的直線，上半身維持不動。

2 緩緩將弧線拉到屁股後面，想像妳正用屁股劃著後方的管壁。

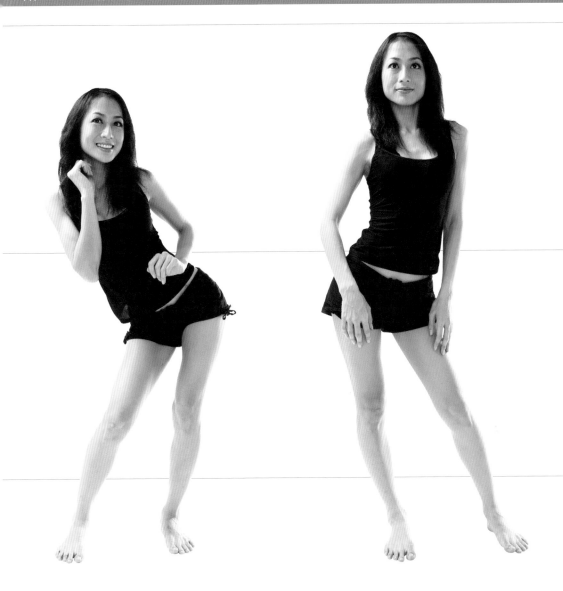

3 來到了左邊，左腰用力帶動
骨盆往左上揚。

4 回到前方一開始處，盡力將
這個圓串聯起來，動得越緩
慢，劃得越順暢。持續劃4個圓，
每劃一個圓約8秒。

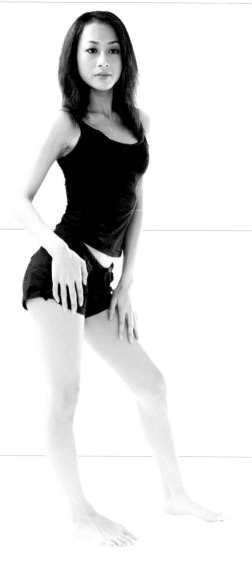

8字臀

顧名思義，妳扭起屁股時就像寫一個橫躺的8，滑順又圓潤。妳得想像有一個板子斜放在妳的屁股最尖端處，然後，用屁股在上面劃個「∞」形狀。

1 雙腿張開與肩同寬，微蹲，屁股向後翹高（此時，請伸出雙手摸摸後腰到臀部中間的那兩瓣肌肉是否變緊，接下來，妳會用到這部分肌肉的力量）。

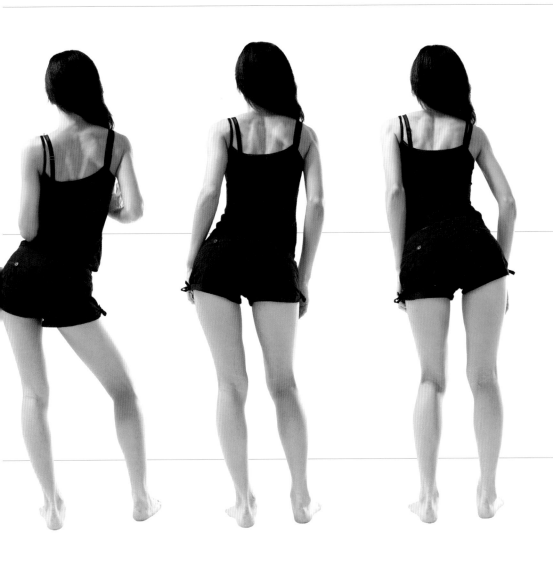

2 用妳的左半臀在斜板上，緩
緩劃出一個圓，先由上逆時
針方向劃圓。

3 回到中間點時，換右臀接續
劃右邊的圓，由上順時針方
向劃圓。

4 重複五次同樣的動作，每次8
秒。

如果從側面看是這樣的：

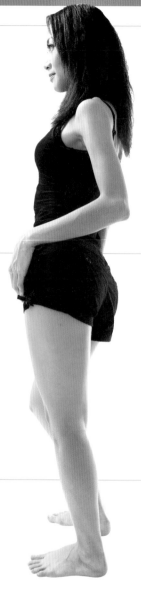

1 如果準備用左臀劃左邊的圓，則在兩膝微微半蹲後，左腿伸直，右腿保持微彎，讓左臀往左邊頂出。

2 上半身保持不動，讓整個骨盆往左後方外翻（加油，腰用點力，妳一定辦得到）。

3 左臀微微地往下劃半圓。

4 接下來換右腿伸直，右臀頂出去，重複骨盆向後外翻的動作。把妳自己的臀部想像成充飽氣的瑜珈彈力球，一上一下，一左一右，輕快地跳動！

愛自己，愛自己，愛自己！

感覺自己像個脫衣舞孃了沒？我相信妳的身體應該已經開始逐漸火熱起來，內心的性感女神也已經開始蠢蠢欲動了。只要做了這些練習，生活中會開始有一些意想不到的小變化，比如說在換衣服的時候，妳可能會開始欣賞鎖骨和肩膀的線條；可能伸手拿東西時，動作開始變得溫柔而緩慢。當妳越增加一些練習，妳將越能體驗到這些身體扭動帶給妳的生活變化。

一旦妳感受到自己的性感氣質，就會開始點燃妳的自信能量，妳將發現，自己比較不會那麼擔心別人的觀感，也比較不會讓自己一直停留在批評自己身體的缺陷上了。別想太多，讓腦袋裡就只有「我很性感、我很有魅力、我是個脫衣舞孃」這幾個想法，其他的都先把踢到一旁吧。擁抱妳的性感、妳的魅力，妳對自己的信心。

深情、感性地
觸踫自己

撫摸自己絕對能挑逗到觀看的人，不過，也得視妳的手如何撫摸。妳必須讓觀眾看到妳很細心、很愛妳的身體，必須讓他感覺到妳擁有很有質感的身體與肌膚，就算妳不認為妳身體很美，也得像演戲般地演出來。

手掌放鬆，輕緩地用手指／指腹／指尖，寵愛般的撫摸，或劃過胸部、腰、腿或身體各個部位，這是一種很微妙的挑逗方式，觀看的人會隨著妳的手指移動而進入想像世界。

在撫摸身體的過程，千萬別抓住自己的手臂或身體各部位，也別搓揉，否則會像身體很冷的感覺，而不性感。切記，手要放輕柔，慢慢地撫摸，好像在撫摸妳愛人的肌膚，就算搭配的背景音樂是快節奏的，也不能影響妳的觸摸方式，還是隨著長而緩的節拍走。

妳也可以讓雙手交叉輕放在肩上，以食指、中指、無名指的指腹從肩上開始順著手臂滑摸到手肘，然後順手打開交叉的手，中指指腹滑到胸部下方，順著胸形而滑動，接著滑觸到腿，按摩自己的身體，好好珍惜它。

Lesson 6 *

開開心心準備上場

好！現在妳應該已經準備好轉換身分，讓自己好好享受性感的魅力囉！上場前，再為自己由裡到外，由上到下，仔細地打理一下吧。包括心情、表情、環境布置、音樂的選擇，一切的一切，就是要讓妳作好萬全準備，勇敢地登場！

深呼吸冥想

在開始跳舞前，把情緒和身體結合起來是很重要的。「冥想放鬆」能讓妳釋放身體緊張、集中注意力，然後把性感自我和身體完全結合起來。

1 在躺下來之前，放個輕音樂，音樂的長度至少要超過30分鐘。

2 躺在瑜伽墊或毛毯上。做個緩慢的深呼吸，吐氣，放掉妳所有的緊張。然後吸氣，腳掌下壓，腿部用力協助腳尖的下壓，再用力，停在那裡，緊緊的停在那裡5秒，然後吐氣，放鬆雙腿。

3 吸氣，緊縮妳的臀部，盡量用力提肛，接著緊縮妳的全身肌肉，再緊，再緊，越來越緊。然後吐氣，放鬆，慢慢吸氣、放鬆，再放鬆。做完再重複一遍。

4 緩緩地伸起右手，撫摸妳的身體，從頭、臉頰、下巴、脖子、胸口，一路漫遊下來，讓指尖自由地在妳身上緩緩遊走，然後停在妳覺得最性感的部位，手掌輕輕貼著那個部位，保持不動，輕輕地吸一口氣，感覺一下這個部位的溫度。接著換手，讓左手自由地遊走在妳最有感覺的部位，吸～氣，吐～氣，感受一下手部的溫暖，再吸～氣，吐～氣。

5 然後，雙手手掌放在身上，緩緩的來回交叉撫摸全身妳碰得到的地方，吸氣，一絲一絲地吐氣。

6 繼續躺著，轉轉妳的腳掌，動動妳的腿，再動動妳的臀、妳的手指、妳的肩膀、妳的脖子、妳的頭，最後讓妳的眼睛慢慢睜開，全身慢慢地醒過來。

別急，表演時間都是妳的！

上場前，先自我心理建設一番，透過不斷練習，更能穩定妳不安的心。

先在自己熟悉的場地表演一遍，抓好音符以及舞動時間，地點、時間、音樂，妳和觀者的位置安排，這一切都是妳主導的，他沒有選擇，只要妳真心喜歡妳所安排的一切，他就會跟著你一起喜歡，因為他看到的是妳全身散發出來的享受，這便足夠吸引他了。

既然是自己安排的，就要相信它，大膽表現出來，不慌、不忙、不亂，否則妳那焦急的眼神，絕對會帶給觀眾不安，對自己失去信心，整個表演就會變調。

別管觀看者的眼光，別揣測他的想法，妳有很多事要做，撫慰自己的情緒、保持好心情才是首要之務，享受音樂，享受妳的安排，享受妳的肢體感覺，當妳的手舉起，別急著放下來，停個三秒鐘，去感受一下柔軟抬起與放下的美妙肢體語言，它在告訴妳輕柔舞動的美好，是舒服，是寧靜，是空靈。在這個妳安排好的空間裡好好地為自己跳舞。

調整好心情，妳必須告訴自己

· 在妳的舞台上，妳是個全然不同的人，是一個擁有性感特質
 的女人，盡己所能地自由切換這種性格。
· 跳脫衣舞的這一刻是為了妳自己，不是別人！
· 跳脫衣舞是種表演，把它當成是一種角色扮演，讓自己變身
 為脫衣舞孃。
· 妳的愛人並非如妳想像中的刁鑽、吹毛求疵，他們會非常開
 心地看妳表演，只要妳也開心地表演。

練習挑逗神情

善用眼神

　　妳的眼睛是最具力量、最能展現誘惑力的工具，別忘
了好好使用它！

　　找一面鏡子，站在它前面，性感地看著鏡子裡的自
己，開始玩眼神變換的遊戲：

1 想像眼前站了三個帥哥，他們的手都背在身後，手上拿了一個會
令妳開心的物品，接著開始猜想，是誰拿著妳最喜歡的東西呢？

2 對著鏡中的妳，表現出一種「嘿嘿，我知道一些妳不知道的事情
唷！」的表情。

3 表現出一種「我知道你很想摸我，很想抓住我，哈，可是偏不讓
你得逞！」的神態。

當妳在表演這些神情時，頭部可以隨著心裡的話語，微微偏斜或轉動半圈，接著開始搖曳起身體，隨著音樂擺動時，加入剛剛練習過的眼神；或者與鏡面保持約九步的距離，與鏡子裡的妳相互凝視；吸一口氣，然後，朝著鏡子走過去，一邊踩著緩慢的步伐，一邊練習著剛剛的眼神。

如果妳無法靠上述的想像轉換眼神，可以照著下面的指令試試看：

1　讓妳自己回到距離鏡子九步的位置。

2　看著鏡中的妳，看著她的眼睛，看清楚她。

3　下巴微縮，眼神依然凝望著她。

4　吸一口氣，朝著鏡子走過去。

5　在邁出第一、第二個步伐時，專注地看著她的眼、她的臉。

6　來到第三個步伐時，將眼神焦點換到她腦後，好似能透視她背後的東西一般。

7　第四個步伐，延續上述的神情，這時她的臉是矇矓不清的，妳正在用餘光看著她的全身。

8　第五個步伐開始，把注意力放到自己走路的感覺上，踩著輕柔緩慢的步伐。

9　第六、七個步伐，只感覺自己充滿性感的身體正在走路的姿勢。把內心的舒服感搭配妳微微傾斜的頭，表現出陶醉樣。頭部微微傾斜是個連續動作，將原本微縮下巴的頭緩緩地往右上方或左上方抬起，眼睛依然看著她的臉，此時，眼神自然會因頭部的變化而改變。

10 來到第八個步伐，頭正好回正，帶著微笑地直視著她。

變化神情

當妳在邁出性感步伐、舞動身體的時候，別忘了動動妳的嘴，微微笑。笑容可多變，可以可愛、性感、挑逗，也可以挑釁、邪惡、調皮。有時微笑，有時開口笑，或時而甜甜的一笑。端看妳的心情或依音樂旋律而變換。

除了笑容，妳可以再增加嘴部的變化，為了避免嘴唇看來很單調，可以試著跟隨歌詞動一動嘴，不用字字句句都清晰對嘴，偶爾哼出一兩句即可，或者只低聲地唱副歌，這除了會讓觀眾感覺妳是融入了音樂而舞動，而不是隨意扭擺身體而已，也能帶領妳自己更加進入音樂中。

此外，妳更可以輕舔妳的唇來活絡臉部表情，或輕咬下唇增加表情變化，小小的嘟嘴也能增添風情，嘟嘴後再朝著觀者所在方向示意性地親一下，更加令人心醉，如果能親出「嗯～」這種可愛的聲音會更令對方開心。

或者使出殺手鐧，伸出舌頭來，舔一口巧克力，或舔妳的手指，然後對他眨眨眼，展現十足的俏皮和魅力。

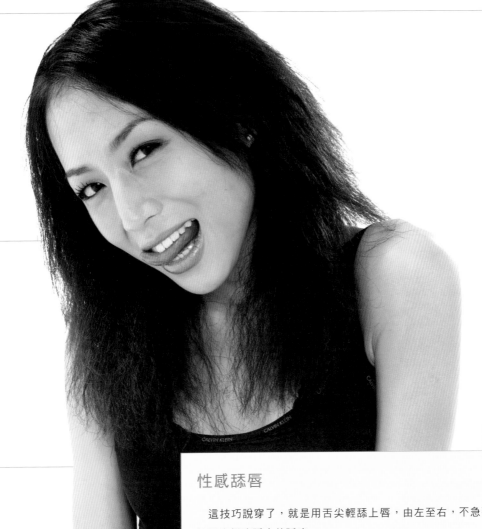

性感舔唇

　　這技巧說穿了，就是用舌尖輕舔上唇，由左至右，不急不徐地舔出極度誘人的弧度。

　　首先，嘴唇微張，將舌尖伸出上勾，由左開始，輕抵左邊的嘴角，緩緩地向右滑過，同時，眼睛配合節奏緩慢地閉上，並用腹式呼吸讓身體微微起伏。

　　不能光顧著嘴，還得注意身體姿勢，雙腳一前一後併攏，上身保持些微的前傾，雙手搭在大腿上。雖然是個小小的動作，卻性感得要命。

打造自己的舞台

　　妳可以選擇很有氣氛的Motel、Hotel，也可以將家中布置成自己喜歡的場景。考量到空間的選擇，是客廳？房間？還是廚房？其實都可以，只要空間夠大到可以讓妳走上八步的距離即可。

　　如果妳擔心地板太硬，會碰痛自己的腿，可以在表演空間裡舖一片短毛地毯或合成毛地毯。當然，也別忘了在表演空間裡，預留一個觀眾席，是讓對方躺著或坐著，或是要讓愛人罰站當柱子，隨妳安排。

營造氣氛的燈光

　　為了營造氣氛，燈光的調整不可或缺，它能為妳的演出增「色」不少。建議用微黃的燈光加一些紅光，讓妳和他被柔和的氛圍籠罩著。或者，妳也可以在房內四處點上蠟燭，讓火光柔軟妳的房間，也為妳的動作增加魅惑感。

特殊燈光的運用

　　彩色球：妳可以在天花板上裝一顆「迪斯可轉轉彩色球」，讓房間氣氛看起來更加迷幻。

　　耶誕串燈：記得放在聖誕樹上那一閃一閃的球燈嗎？在燈具行、書局或大型量販店都買得到。在舞台上布置這些小燈泡，可以創造出別具趣味的視覺享受。

　　探照燈：在黑暗中，只有一束強光照耀著妳的舞台，為妳開出一條撩人之路。一個小探照燈就能照亮妳的房間，在這樣不明不暗的魅惑光線下，提供了妳另一種新選擇。

黑光燈：曾經到夜店跳舞過嗎？會好奇為什麼那位穿著白色洋裝或是螢光色衣服的女子，會特別明顯呢？那就是神奇黑光燈的照射效果。妳也可以試著把黑光燈帶回家，在全暗的空間裡，穿著白色內衣褲和螢光色服裝，全程讓妳的衣服隨著妳擺動，讓發亮的衣服為妳的性感加分。此外，妳也可以拿著螢光色人體彩繪漆，在身上畫出線條，或畫個小圖案在身體某一角，那將更加引人注目。

關於黑光燈

1. 演出場所使用黑光燈時，必須「全遮光」。妳可以拉上遮光窗簾，或在門窗上張貼黑色或深色壁報紙，而最經濟的方式是貼報紙，但大約要重疊四張以上，遮光效果才會好。
2. 黑光燈管的長像、尺寸都跟日光燈管一樣，只不過它是紫黑色的，通常在燈具店可以找得到，直接安裝在日光燈座即可使用。
3. 一支黑光燈燈約七、八百元，如果經費不夠，可以直接跟「燈光、音響公司」租借，花費較少。

選出適合自己的音樂

　　許多人問，到底應該選什麼音樂來跳呢？跳脫衣舞就是要跳出一種性感的感覺，對於初學者而言，要性感舞動，就必須先選擇會讓妳想舉高手臂、扭動身體的音樂，而且，這個音樂還要讓妳覺得性感。

　　不見得一定要選擇對方喜歡的音樂或是你們倆的定情歌，除非正好這些歌曲妳很喜歡，也很能讓妳進入性感的情緒裡，否則還是為自己找一首真的能讓自己沉浸在其中的曲子吧，因為那些無法感動妳的音樂就舞動不了妳的身體。

讓身體熟悉音樂節奏

　　如何抓到音樂的律動並融入動作之中？妳可以先做個小動作，比如說，坐下來，跟著音樂的節拍做一個原地畫圓轉動上半身的動作。當轉動時，放慢速度，用一個八拍把畫圓的動作完成，轉動時，閉上眼睛，想像妳的身體漂浮在海中，好像衝浪者在等著下一波海浪一樣，當妳感覺到海浪帶起妳了，就隨著它起伏，如果有時妳覺得又沒跟上它的浮與沉，就放慢速度，直到妳掌握到那種感覺。

　　持續這種緩和的練習，妳會漸漸發現，跟著海浪的載浮載沉比跟著拍子舞動，更能讓妳感到油然而起的身體能量。

　　接著，妳可以練習讓妳不同的身體部位去抓音樂的重節拍，強化視覺效果，練習步驟可以是這樣（以臀部為例）：

1　聽著音樂，半蹲，輕輕的挺胸，做一個大大的、慢慢的臀部轉動動作，閉上妳的眼睛，專注在每一個臀部的延伸點上，並且可以

讓妳的上半身隨著臀部輕輕的搖動。

2　在轉圈時，專注地去感覺臀部轉動的弧度，並且感覺在轉動弧度上拉長的感覺，再來，練習在某個點上停住，多轉幾圈，妳應該開始感覺到自己的身體和音樂協調一致了，接著，就預備迎接要加強的點了。

3　瞬間朝著妳要的方向甩出臀部，然後記得馬上回到剛剛那個弧線上。接著繼續轉動，等待著下一個加強的點。

【私房音樂推薦】

適合一個人柔情地跳的浪漫專輯

1. 法國香頌最佳代言人Patricia Kaas的《Piano bar》和《Scene De Vie》、《Tour De Charme》專輯

2. The Verve Music Group製作的《Tease ! The Beat of Burlesque》專輯

十首學員票選最讓人想跟著跳舞的曲子

1. Pussycat Dolls（小野貓）／〈Buttons〉

2. Christina Aguilera（克莉絲汀）／〈Loving Me 4 Me〉

3. Beyoncé （碧昂絲）／〈Naughty Girl〉

4. Beyoncé （碧昂絲）／〈Me, Myself And I〉

5. Kylie Minogue（凱利米洛）／〈Chocolate〉

6. Gwen Stefani（關‧史蒂芬妮）／〈Luxurious〉

7. Britney Spears（小甜甜布蘭妮）／〈I'm A Slave 4 U〉

8. Britney Spears（小甜甜布蘭妮）／〈Baby One More Time〉

9. Kelis（酷莉絲）／〈Milkshake〉

10. Ciara（席亞拉）／〈Thug Style〉

這些勁歌，有的俏皮、有的挑逗感十足，有的一聽就會讓人想搖擺全身，很適合吵鬧氣氛。

穿得性感也要脫得漂亮

性感內衣如何解扣？

　　許多上完課程的女人們，都有個共同的經驗，就是狂買性感內衣褲。有幾位從來沒有正眼瞧過或走進性感內衣專賣店的女子這麼說著：「呵，我那天跳完之後，就很想去買性感內衣，所以趁著假日和老公逛街時，走進那家精品內衣店，還刷了兩套呢！」或者「啊，我當天就馬上去買了我一直很想要的那套新款內衣了，今天上課特地穿來給妳們看！」

　　沒想到，脫衣舞課程還造就了內衣業者的商機呢！不過，我更高興的是，一些原本不願意仔細端詳自己身體的女人，開始願意穿上性感內衣欣賞自己，也願意裝飾自己的身體，只為了「自己看了開心」。

單手解扣技巧

1 轉身背對他（這麼厲害的手法，當然要讓愛人看到妳在做什麼，否則豈不是白忙），右手輕柔地向右抬起，緩緩地朝背後放下，劃出一道弧形來到肩胛骨中間，食指放入扣帶後，中指負責在扣帶外守著，與食指一同壓穩扣帶，大拇指用點力，由右往左推扣勾。

2 推開了以後，食指和中指依舊夾住扣帶，拉長鬆緊帶，停一拍，放掉，接著再拉緊拇指勾住的扣帶，停一拍，再放掉，讓扣帶彈回去，這動作可以營造出一股力道。

3 接著，雙手交叉輕輕按壓住胸罩，以防它掉下，轉身正對著愛人，讓交叉的手輕輕地上移到肩帶上，用食指和拇指輕盈地將肩帶拉下，讓肩帶垂吊在手肘下（此時內衣已算是完全脫下了）。

4 手掌交叉貼著胸部，沿著胸形向外伸開，右手抓著內衣上緣，瞬間讓內衣離開胸部，朝他丟過去，先讓他品嘗一下香味。
整個動作可以用4～6個八拍完成。

如何褪下惹火小褲褲？

妳可以選擇高叉的三角褲，讓腿看起來更修長；或是選擇彈性纖維丁字褲，看起來性感又俐落；或是選擇在屁股兩側都能綁上蝴蝶結的細繩丁字褲，可以讓表演多一點花樣；當然，妳也可以選購閃亮亮的丁字褲，讓對方在黑暗中也能見到妳！

穿著高跟鞋脫小褲褲時，可以選擇站姿

1 轉身背對他，拇指勾入內褲兩側，隨著臀部左右擺動四下（做出第五章的「左右擺臀」動作）。

2 停住，雙腳併攏，臀部向後翹高。

3 在一個八拍內將內褲微微往下拉，露出半截屁股肉肉。

4 雙手再伸到前褲頭處，十指一起將褲褲向下推，此時雙腿要保持伸直，否則會有蹲便便的模樣出現唷。

5 面對惱人的鬆緊帶，要能全身而退的小秘訣在於，小褲褲向下脫到高跟鞋的位置時，記得將手指張開，順勢將小褲褲帶到高跟鞋跟部，左手再撥一下，讓前頭的布料完全扣住左腳尖的高跟鞋尖頭底，如此一來，左腳應該算是全身而退了。

6 腰用點力，帶起妳的上半身，左腳往左跨一小步離開了小褲褲，接著右腳尖輕勾著仍留在上面的布料，往左斜前方，帥氣地踢開，腳尖記得要下壓。

整個動作可以3～5個八拍完成。

如果要脫小褲褲時，已是光腳丫了，可以選擇坐下來

1 在椅子前，微微耍弄一下小褲褲，將小褲褲緩慢地褪下到大腿上，
輕輕側坐在椅子上。

2 腳尖下壓，讓小腿看起來更修長，雙手順勢將小褲褲帶到腳後跟
底，一腳再接著一腳地退出布料（尤其適合腿修長的女子）。

整個動作可以3個八拍完成。

也可躺下來，來個高難度的

1 平躺，雙手拉著小褲褲兩側的布料，腹部用力，臀部一抬，雙腿上
舉，腳尖指向天花板（身體和腿呈90度或45度）。

2 雙手將小褲褲向上推到腳尖（盡量做到雙腿伸直不彎曲，或是單腿
彎曲先脫困，再推到另一腳的腳尖）。

3 手肘撐起上半身呈「海灘女孩」姿勢，利用腳尖將小褲褲踢走（適
合柔軟度好，肌力佳的女人）。

整個動作可以2個八拍完成。

如何完美解衣？

有些衣服適合拿來表演穿脫，有些則不行，所以事先的選擇和練習是必要的，否則，上場時脫不下來或卡住，就糗大了。表演時可選穿：

連身裙：但最好是短裙，否則會造成行動不便。可選彈性貼身連身裙，以露出身體曲線，增加視覺效果。別穿有內裡的寬鬆連身裙，我就親眼目睹學員抓住了內裡，外層布料卻已掉落地上的糗態，小心為妙。

短褲：可嘗試超短褲，皮質、棉質均可，但千萬別穿海灘褲。迷你短褲適合在跳椅子舞時穿，因為這樣一來，坐在椅子上時，雙腿可以盡情伸展，毫無阻力。

裙子：為了行動方便，奉勸各位穿短裙，千萬別穿長裙、及膝裙或膝上裙，因為「及膝裙的辦公裝」通常會縫製內裡，造成雙腿打不開或撕破裙子。

俐落的解下裙子

1 背向觀看的人，腳併攏，提起俏臀，以手指輕拉下裙帶，小露俏臀。

2 雙手向前來到大腿上，抓著
腰帶部位向下推，退下裙子
的同時，雙腿依然伸直，緩緩起
身。

3 左腿先離開已落在地上的布
料。右腳尖勾著裙子向著左
前方帥氣一踢，將布料帶離腳
邊。

整個動作可以2～5個八拍完成。

漂亮地脫下長褲

想穿運動褲、瑜珈褲、西裝褲、牛仔褲表演都可以任君挑選，不過其中以牛仔褲有最多元的表現方式，但千萬別穿太緊的牛仔褲，否則可能會上演一場氣急敗壞的脫褲秀了。盡量選擇有點厚和有點硬，不至於太軟的牛仔褲材質，材質選對了，就能做出乎意料的效果！

1 單手解開褲頭的扣子並緩緩地、有節奏感地拉下拉鏈，接著玩弄一下褲子的布料。

2 臀部左右擺動，示意褪下褲子的樣子。

3 轉向側面，以腿部的側面線條對著觀者，輕輕拉下褲子，小露俏臀。雙腿伸直，雙手來到大腿之間，抓著褲子布料，向下推，直到膝蓋。

4 右腿來到左腿後頭，以腳拇趾踩住左後腳跟的褲管。

5 左腿向上抬起，腳尖下壓。

6 抬起的左腿順勢來到右腿後
跟，踩在褲管上；右腿向上
抬起，腳尖下壓。

7 恭喜妳，全身而退了，把褲
子踢開俏皮地舞動一下吧。
整個動作可以7～8個八拍完成。

順暢地脫掉貼身上衣

無論是長袖短袖，或是無袖，請選擇具有彈性，且領口不能太小的上衣，否則卡在脖子上，矇住頭，不笑場才怪。建議背向觀者時再脫衣，因為衣服向上拉舉，蹭到臉部時，有時會不自覺地表現出掙扎狀，或是為了避免弄花臉上的妝，頭會自然微縮，下巴會內夾，此時的臉部表情不甚優美，不如讓美麗的背部線條取而代之，每個女人的背部線條都很優美，盡情地展現它吧。

1 面向觀者，拇指反勾抓起衣角，撩起衣服的下緣，露出肚臍，讓衣服的布料在小肚肚上像在跳舞一樣的上下擺動。

2 轉身背向觀眾，雙手交叉在腰兩側，用食拇指輕拉腰側布料，從左側開始，拉起一點，露出一小片肌膚，再換右側，左右、左右，逗弄般的替換著。

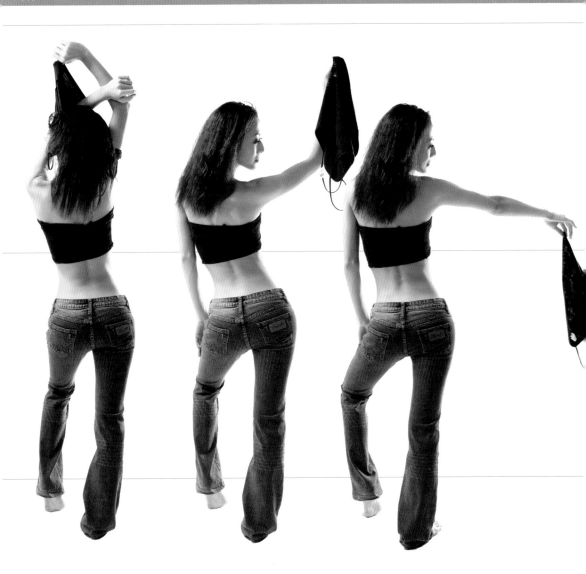

3 雙手交叉向上拉起上衣,向
上拉舉時,具有彈性的衣服
正好能將頭髮撩起,露出美美的
背部線條。

4 將衣服交到右手,左手自然
垂下。

5 右手順著節奏,用點手腕的
力量將衣服甩向斜前方的地
面上。

整個動作可以4~6個八拍完成。

挑逗地解開襯衫

短襯衫請選擇具彈性或寬鬆些的，否則會很難脫，卡在妳的肩膀
或手臂上。長襯衫的材質選擇無須顧慮，但需注意衣服上的扣
子，別選太多扣子的襯衫，否則還沒解完，手已經抽筋了；貝殼製的
扣子，或滑面、塑膠製、鐵製的扣子較好解，如果是布面的扣子，奉
勸放棄或多練習幾次；最後在練習時，得注意扣子是縫在左排或是右
排，縫在右排扣的襯衫，用右手解較順手，縫在左排扣的襯衫，則交
給左手來操練。

1 單手解開1～2顆扣子，解扣
時，盡量使用食指和拇指，
以表現出俐落感，解開後，記得
讓手指帶出「解開了」的動作，
讓觀者感受到妳表演的細緻。

2 雙手的食指和拇指各拉住襯
衫的衣角，向上微微拉起，
露出小肚肚。

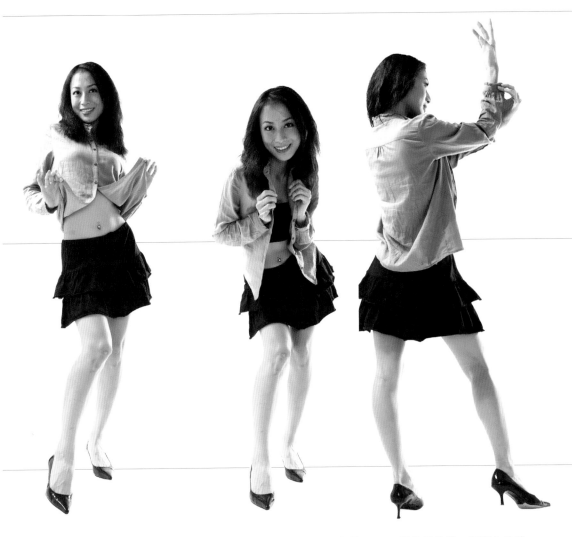

3 讓衣服舞動一下，記得將沒有拉著衣服的另外三指，隨著音樂輕盈擺動。

4 手放下，向前走到接近他約一步的距離，雙腿一前一後地站穩，單手解開所有扣子，雙手分別輕拉衣服的兩側，身體向他前傾，表現出要讓他看卻又不讓他看清楚衣服內的祕密，調皮地逗弄著他。

5 玩夠了以後，瞬間向後轉，來到離他約六步的距離，扭臀挑逗，轉頭示意地親他一下；接著解袖子上的扣子，右手向右舉起，保持90度的弧度，看起來比較輕鬆柔美，左手協助解扣。眼神看向解扣的手，放下後，換邊重複解扣動作。

6 雙手輕輕拉下領口，小露香肩。

7 左手插腰，右手協助拉開左手的衣袖。

8 拉開後，右手跟著節奏向上舉，身體緩慢轉向右側，左手拉住右袖子頂端，當支點。

9 右手向下滑動，順利地掙脫衣袖，反抓衣服，和衣服玩一玩，盡情地感受衣服在妳身上的柔軟感。

10 左手將襯衫甩向斜前方的地上。

整個動作可以13～16個八拍完成。

其他配備

高跟鞋：除非妳真的沒辦法穿高跟鞋，否則我通常建議大家穿高跟鞋走上舞台，它除了能拉長妳的身體曲線外，更能讓妳隨時意識到「我在表演」。

高跟鞋最好別穿涼鞋式的，除了拖拉的動作會容易造成小腿的痠痛外，更容易在跳舞的過程中傷了腳踝。最好是包鞋或是靴子（長短皆可），或者是任何穿脫容易的高跟鞋。

彩帶：羽毛彩帶有加強視覺效果的功能，也能提高觸覺的感官刺激，這在一般布店（例如台北的永樂市場）都買得到。若來不及買，也可以拿衣櫃裡的長絲巾、領帶、腰帶替代。

舞台服：這服裝必須具備華麗感、有蕾絲邊或全用蕾絲製成，重點是要容易穿脫，而且得預先練習如何「單手」做出脫衣動作。妳還可以加一些華麗動人的舞台配件，如皮革或仿皮草披肩，或戲劇性十足的長手套。這類衣服，除了台北西門町有幾家店面外，也可以上網搜尋關鍵字「舞台服、角色扮演、道具、制服」，即可挖到寶。

假髮：如果妳希望能更具舞台效果，可以試著把頭髮染成洋紅色、金色、銀色、深黑色，或戴上這些顏色的假髮，因為這四種顏色在舞台燈光下非常搶眼。

絲襪：能滿足戀物癖者，穿上它就好像穿上了第二層皮，具有穿透性、又可撕破，緊貼著女人的大腿，強化肌肉線條，那種張力，更加深了想爬上她大腿的慾望。

大腿襪和吊襪帶：穿上去看起來很典雅。表演前，在觀眾面前調整一下吊襪帶或大腿襪，以無聲勝有聲的方式，讓對方覺得妳非常慎重看待這事，挑起他的期待。

大腿皮靴：具有視覺延展性，可拉長腿部線條。

驚喜加分——修整毛髮

　　無論妳有沒有表演對象，妳都有權利選擇全裸或完全不露。就我的教學經驗裡，大部分的女人一致認同還剩一點遮掩（內衣褲）比全都露還要挑逗，因此，表演時，許多女人會選擇剩下一身內衣褲作為結束（或者接下來的後續就由另一半接手）。

　　不過，如果妳願意為自己「下面的毛髮」玩造型，也許會有剛換髮型的興奮感，樂於與人分享，甚至還會不斷地端詳煥然一新的下半身呢！就讓我來為妳介紹一下，讓這些女人們非常滿意的「毛毛」經驗，也供妳選擇一個合適自己的參考類別。

　　圓形身型：如果妳的身體是圓形的，即有豐滿的胸部，不明顯的腰線。這樣的妳，非常適合直立式的長方形，小巧地立在正底線，可以修飾軀體線條，補足視覺上的平衡感。

　　西洋梨型：如果妳的身體是三角形，即小小的肩膀，小巧的胸型，而臀部則較寬。這種身形的人，就需要一點可以平衡她的上半身和下半身的裝飾品——一個倒三角形。在視覺效果上，不大不小的正三角型倒掛在正中心線上，將會修飾骨盆的焦點，讓寬臀和正三角達成融合的效果。

　　直身型：如果妳是直身體型的纖細美人，可以試著修剪出一個橄欖球的造形，橫躺在妳的恥骨上，記得把橢圓形的兩端修尖，如果妳這兒的毛髮正好很多，那更棒，就修一個大型橄欖球吧（胯下的毛也都要修掉喔），勢必能成為目光的焦點。

　　葫蘆型：即肩膀和臀形是等寬，腰卻明顯細小的身材。如果妳的身材正巧是這一型的，那恭喜妳，妳可以玩的變化可多了，除了上面提及的方式，其他也都可以嘗試（但記得把圖案都縮小），更可大膽地全部剃光，摸摸光溜溜的三角區塊也別有風情。

　　除了上述圖案，妳還可以把它弄成一個心型、一朵花，或是英文字母、妳最愛的圖騰。也可以用眼線筆加強它的形狀。

修修剪剪DIY

　　喜好經濟實惠方案的美人，可以自己照著下列步驟，在家設計出屬於自己的形狀！

1　軟化毛髮：泡泡澡或沖個熱水澡，讓有點粗硬的毛髮變得柔軟濕潤。

2　畫個草圖：請用口紅或眼線筆把草圖先畫在肚子上，以便接下來的剪修工程有個對照。請擺個鏡子在面前，使用剪刀要小心喔。

3　抹上泡沫：妳可以將專門剃毛的泡沫劑、乳液或軟膏塗抹在該部位上，或者，用潤絲精也可以，但絕對別用肥皂，否則妳的毛髮會變得乾澀又難刮。

4　抓緊拉直：記得將毛髮全都拉直，比較一下長短，因為這個部位的毛髮大多會被壓得捲曲或不齊，在剃毛時必須隨時注意每一處的長短，否則大刀一剪，可不是明天就長得回來呢！

5　選對方向：在剃剪時，無須反方向剃毛，只要拿個新的、鋒利的刀片，或者電動剃毛刀，順著髮流剃下去就好。

6 再潤絲、再修剪：妳可再使用一遍潤絲精或脫毛膏在想加強的部位，再順著理想形狀，修剪一番。接著，用拔毛夾（鑷子），緩緩地除去剩餘頑固的毛根。

7 清洗乾淨：記得沖洗乾淨，最好泡個澡，讓潤滑劑或除毛劑徹底洗淨，以免阻塞了毛孔。

8 為它上色：如果過了一陣子，妳還想變換花樣，可以試著為它染色，但記得在塗上染劑前，先用凡士林保護一下毛髮下的皮膚，也可放個棉絮條或布條在靠近陰部的地方，以免染劑接觸到妳敏感的部位，小心點，免得連皮膚都染色了。

　　除了慢慢修剪、慢慢剃的方式，還可試試「溫和脫毛膏」或「蜜蠟」、「熱蠟」的效果，市面上都可購得，但購買前請多詢問一些有用過該產品的朋友。

　　妳也可以採取懶人方法，上網找專門除毛的店家，只是所費不貲，而且約兩個月就得再「回診」一遍，算是貴婦級的享受。再不然，可以試試雷射除毛，但如果沒將具有再生能力的毛母細胞去除80%以上，經過一段時間，毛髮還是會逐漸長出來。

脫衣舞的史上之最

文獻記載最早的脫衣舞

　　歷史記載以來最早的脫衣舞出現在西元前一世紀，莎樂美（Salome，希律王的繼女）在繼父的壽宴上跳了一段柔情的脫衣舞（但沒全裸），以取悅父親與母親，而這場表演，即是西方史上最著名的第一個「類」脫衣舞表演。

　　莎樂美以美麗妖艷著稱，她的故事反覆被改寫，最著名的是王爾德的戲劇作品《莎樂美》，其情節為巴比倫公主莎樂美愛上施洗者約翰，因為無法得到約翰的愛，她以為覬覦其美色的繼父希律王跳「七重紗舞」當作條件，要求希律王殺死約翰。如願以償後，莎樂美拾起約翰的頭顱抱在懷裡親吻其嘴唇，這時希律發現了莎樂美的變態，後悔殺了聖徒，於是下令將公主殺死……

　　這個美麗而殘忍的故事當時轟動了整個歐洲，而著名的「七重紗舞」也成為了史上最有名的舞蹈，很多舞蹈藝術家都跳過，甚至連蒙塞拉・卡芭葉（Montserrat Caballe，1933～）這樣偉大的女高音也唱過這齣歌劇。

最早的舞台表演

　　據記載，脫衣舞最早出現在詩人阿里斯多芬尼斯（Aristophanes）的希臘喜劇著作《利西翠姐》（Lysistrata）裡，描述一段發生於西元前411年的故事，劇中主角利西翠姐感慨雅典男人總愛以兵戎相見來解決爭端，於是號召婦女同胞發動「性罷工」，在男人出戰前一晚，紛紛上台表演具挑逗又風趣的性感舞動，藉此逼迫丈夫結束戰火，從沙場轉進臥室，和平收場，是一齣曼妙異想的喜劇。

　　如果要追究出「正式的」大排場脫衣舞表演，那就得把鏡頭轉到1860年的法國巴黎。在1861年，Adah Isaac Menken一身的粉紅色貼身衣，加上束腰，把自己反綁在馬背上的那一幕轟動全場，引起軒然大波，也使她成了第一位穿戲服的情色女演員。

挑逗豔舞第一夫人

　　1868年，風靡英法的「挑逗豔舞」藉由康康舞的威力，遠渡到了美國，因而大放異彩。第一位將這具有挑逗性質的舞台劇帶入百老匯的，是一位金髮碧眼的英國女郎莉蒂雅‧湯普森（Lydia Thompson），被後人尊稱為「挑逗豔舞第一夫人」。

　　1893年開始，挑逗豔舞市場吹起了一股異國風，本名Farida Mazar Spyropoulos的Little Egypt（舞台名），以性感肚皮舞（Hootchy-Kootchy）聞名於早期的美國社會，充滿了異國風情和挑逗的獨特舞蹈，讓她從眾舞者中脫穎而出。1896年她開始在美國芝加哥跨足挑逗豔舞的領域，她的舞蹈充滿了挑逗性，但卻從未脫衣解扣，可謂「最佳挑逗代表」。

一脫成名的表演

　　1893年2月9日的午夜，巴黎一家「老四酒吧」（Bel des Quat'z Art）裡，揭開了歐洲脫衣舞史的序幕，兩位美女（其中一位名為Mona）在喧鬧的音樂聲中，配合節奏展露出她們的腳踝、大腿、臀部和酥胸，甚至還褪去了身上的衣褲，雖然她們因此吃上官司，但從此聲名大噪。

不過她們創造的紀錄還談不上正式的脫衣舞表演。真正開始的
是1894年的一群職業舞孃，在「狂熱的牧羊人」（The Folies
Berge）歌劇院舞台上慢慢寬衣解帶，挑起了觀眾的興趣，可想而
知，那家歌劇院經常高堂滿座。

到了1907年，具有脫衣性質的挑逗豔舞成為巴黎歌劇院的固定表
演項目，著名的巴黎紅磨坊（Le Moulin Rouge）也在這時候發展出
一套曖昧淫浪的表演。很快地，在歐洲的其他主要城市也大行其道。

美國脫衣舞鼻組

在20世紀之前，美國境內的挑逗豔舞還是著重在歌舞效果。但在
20世紀初有了大逆轉，這得歸功資本主義的大戶人家。

這個轉機，發生在1900年Minsky家族四兄弟開設的劇場裡（這四
兄弟在1932年間擁有紐約曼哈頓一半以上的歌舞劇場，是叱吒風雲
的狠角色），他們把從父親那兒繼承下來的劇院轉型（原本上演的是
馬戲團等雜耍戲碼），為了吸引民眾花錢走上原本位於六樓的劇場，
Minsky老大哥比利小子（Billy）想到妙招，他們雇用了一個女人
Mae Dix，將她捧成脫衣女星。

在當時「民風尚純樸」的時代裡，他們設計出了一種表演方式：
Mae Dix會在表演過程中，不經意地拉下衣領，露出香肩或雪白的手
臂，或者，當她要回到後台之前，刻意表現出一副不小心把裙子扯下
來的樣子，露出白晰的長腿，此幕每每引起觀眾的尖叫聲，挑起男人
們心裡的高潮，接著，當她再度從後台出來，快速地解開身上的扣
子，露出只穿內衣的上半身，觀眾叫越大聲，她就增加越多的挑逗眼

神和身體扭動，然後，撿起衣服緩緩走進後台。

在當時的法令之下，這樣的演出可是會被禁止的，但一切以「不小心」為藉口，Minsky兄弟遵守法令罰了Mae十元美金，只是「天天不小心，日日有罰金」。這一招，可謂足智多謀、天衣無縫的完美合作啊！

就這樣，Mae Dix 在1917年的那一脫，開啟了脫衣舞台秀的新風潮，她的勇氣獲得尊榮，尊稱她為美國史上「真正的」脫衣舞台秀鼻祖，名符其實！

美國第一位全裸脫衣舞孃

直到了1920年，美國史上「第一個改變脫衣風格的人」出現了，Hinda Wassau是第一個「脫得徹底」的美國脫衣舞女郎。她老大姐原本在舞台上的脫衣表演是採「速戰速決」的方式，在舞台上快速換裝，讓觀眾驚鴻一瞥。直到某一晚，她決定不再只表演一件又一件地脫衣動作，反而是一上台後，搭配著輕快的節奏，瘋狂跳起激烈的舞蹈，再不經意地把身上的舞台服一次次挑逗地脫掉，這一舉，轟動了大眾，也從此改變她的舞台命運，登上脫衣舞名人榜。

再經過幾年的洗禮，到了西元1926年，裸體脫衣舞已衝破藩籬，在一些較先進開放的地區逐漸被接受，因此，脫衣舞孃們也開始有多餘的心力放在身體的裝飾上，「脫衣」是必備的，而些許遮掩卻是挑逗的要素。在那年，Josephine Baker成為第一個上空秀明星（即現今可見的不露乳頭清涼秀），有時在乳房上套上可固定的螺旋狀胸罩，有時則是貼上羽毛或流蘇胸貼。

這些在美國這塊新大陸創造的新型表演風格，隨後又傳回歐陸，促成了脫衣舞的國際大交流。

日本最早的脫衣舞形式

二次世界大戰結束後（西元1945年），歐美豔舞才進入日本市場。一開始的脫衣舞秀，是類似電影《裸體舞台》（Mrs. Henderson Presents）裡蘿拉夫人開創的「畫框秀」，即身上只披薄紗的女人動也不動地靜止在畫框裡，因為一動就會觸犯猥褻罪，所以表演者必需保持同一姿勢好幾分鐘，直到演出結束。

後來，律法稍有修正，開始讓具有藝術價值的挑逗豔舞進入日本夜總會（cabaret）。只是，藝術一旦市場化，便開始產生變質，挑逗豔舞在日本境內後期，也遭遇了同樣的質變，雖然一開始堅持和「脫衣劇場」（類似台灣的牛肉場）的表演有所區分，可是，不同階層的男性，有同樣的「視覺」需求，於是，挑逗豔舞秀逐漸變成直接露出裸體的脫衣舞表演。

台灣最早的脫衣舞團

台灣的第一個脫衣舞始祖是誰呢？「松柏歌舞團」老闆號稱自己是帶頭讓人脫的將軍，但到底脫的人是誰呢？沒人想承認！認了也沒好處。

台北早在一府二鹿三艋舺時期，華西街一帶就是燈紅酒綠的凹肚仔街，名妓如雲，或許，這些工作者在取悅賓客時，就有亮出special的「脫衣」加「傳統舞蹈」表演呢！只是，如果要依據辭典裡的脫衣

舞定義（在劇院、酒吧或夜總會的綜藝節目中，表演者藉由音樂伴奏，以挑逗的方式在觀眾面前徐徐脫衣演出）來追根究底，那麼，台灣二、三、四年級生就會告訴你，二次世界大戰結束後的歌舞團才是台灣脫衣舞的「主流」。

到了1957年，有人算準了人性的需求，拿「脫」當利器，這些跟進的團體在當時被稱為「黃色歌舞團」，原本單純載歌載舞的戲劇團體相繼轉型，連名望鼎盛、正牌經營的「黑貓歌舞團」也換了老闆，轉了型。1960年代，正是黃色歌舞團最流行的時期了。觀眾到戲院看歌舞團都帶著「有色」眼光，看「脫」的期待遠超過看「歌舞」的表演，連廟會的歌仔戲在「拼戲」時，也都有可能穿插脫衣舞表演呢！

從此，隨著社會經濟環境的變遷，脫衣舞的方式變化萬千，在八○年代，台灣引進了「金絲貓」外國秀，這種秀還延續至今，俄羅斯美女總是俱樂部觀眾的最愛。後來，這些秀由室內到了室外，有開放給大眾免費觀賞的電子琴花車歌舞秀，賣藥郎中安排的脫衣舞秀，這就是五、六年級生在孩童時期記憶中的脫衣舞表演了。

Lesson 7 ✱
Come On!
It's Show Time!

舞台和舞者都準備好了，妳還在等什麼呢？上場吧，為自己起舞，釋放妳心中那股被傳統所束縛的性感力量，現在，這股力量正圍繞著妳，此刻的妳是自由的，是充滿自信的，是全然的自己！舞完這一曲，妳將愛上迷人的自己。

為自己起舞

或許，妳學習脫衣舞是為了另一半，也或許妳不斷地練習，是為了將來的某次出擊，又或者妳只是純粹想為自己跳一場迷人的舞蹈，無論妳的出發點為何，請妳先把這些念頭收起來，回歸到自己的身體體驗，在練習的過程中，最重要的是妳能夠了解自己多少，以及妳能夠體驗到多少。

脫衣舞的第一步，就是要先看見自己的性感，讓自己在釋放性感的過程中，逐漸被鏡中的妳那迷人身影所深深吸引。

配備：全身鏡、上衣、短裙、高跟鞋

1. 走路及扭臀

踩上妳的高跟鞋，朝著全身鏡充滿自信地走過去，記得動作要慢而投入。駐足在鏡子前約四步的距離，做「劃圓轉臀」的扭臀動作，來回2次。接著做4組「8字臀」動作。

2.把玩衣服

　　撩裙角：再走向前一步，重心放在右腳，臀部往右
頂。緩慢地彎下腰，右手手掌移至左下角的裙擺處，從
該處斜線地將裙擺往右大腿上方撩起，露出右大腿。臀
部左右擺動6下，然後停在一開始臀部往右頂的姿勢，
右手將裙擺放下。

　　舞動衣服：再往前走一步，兩手大拇指反勾肚子上的
衣角，用拇指的拉力讓整個衣角斜上又斜下，彷彿連衣

服都在跳舞，其餘四指放輕鬆柔軟，隨著音樂像鳥兒展翅一樣，又上又下，來回拍打。

脫上衣：請參考第六章的「彈性上衣」表演法。

3. 自由舞動

再舞動兩次「8字臀」，舞動時讓妳的雙手掌在臀部兩側「不安份」地撫摸著，表現出正希望愛人來撫摸妳一般。

右手慢慢地在肚臍邊游走，然後向上來到了胸口，劃

過了頸部，再往上摸到臉頰。接著，左手也加進來一同撥弄頭髮，十指抓進頭髮間，往上帶，讓頭髮一絲一絲地從妳指間滑落。記住，在抓拉髮絲時，下巴要微微上揚才能展現得更加性感。

　　妳更可以在擺動的過程中，做出第五章提到的「性感維納斯」和「瑪麗蓮夢露」動作，回味一下先前勾勒出的優美線條。

4.邀請

　　將置於頭髮上的雙手充滿慾火地慢慢放下，以手掌撫摸臉頰。滑過脖頸，勾弄一下鎖骨之間的性感凹糟。接著撫弄胸側，雙手在肚子與肚臍之間交會遊走。右手像在撥弄水面的漣漪一樣，朝著鏡中的自己伸出手。比出勾引的手勢，彷彿在邀請鏡中的妳。

　　這段舞所需時間不限，愛跳多久就跳多久。給自己一段與自己身體共處的時間吧。

如何讓動作看起來有節奏感

　　有些轉頭或扭臀的動作，可以做出定點的加強，也就是說，在某個節拍上的動作大一點、明顯一點。例如：
當妳做出緩和的轉頭動作時，可以在第四拍或第八拍上用力將頭髮甩上來，讓頭髮有力地落在妳的背上。配合這些加強動作，能讓妳在緩和的舞步中，顯得更有個性、更具力量。

　　或者，當妳扭動屁股時（劃圓轉臀或8字臀），可以在第四拍或第八拍時將屁股用力朝斜右方或斜左方頂一下；而身體在第三拍或第七拍時，先做好即將頂出的預備。屁股在第三拍或第七拍時，預備朝斜後方甩出，使點力，然後在下一個拍子時（頂出後）恢復原本緩慢的臀部轉動。

與別人分享

看見自己的魅力之後，也可以邀請另一半來分享這份
性感，但請記得，在挑逗對方的過程中，也別忘了挑逗
自己。

配備：羽毛彩帶、彈性T-shirt或一般上衣、短褲、高跟鞋、椅
子、妳的愛人。

1 勾引對方

讓愛人坐在椅子上（也可以把他的手反綁在椅背
上），妳則站在距離他約 6 步的位置。頭部微傾，挑逗
地抓著脖子上的彩帶看著他。

冷豔地對他笑一下，微微拉開彩帶，左右來回拉動4
次。輕柔放下彩帶後，性感地走向他。

來到他的面前，雙手輕抓著脖子上的彩帶，在下巴的
位置一前一後地逗弄著自己，讓自己感受羽毛的搔癢
感。

動作暫停一個拍子，接著從脖子右方，雙手交替地將
羽毛從右方一點一點接續地拉出。

雙手握住彩帶中間段，兩手約距離2～3個頭寬，握著
彩帶在他面前逗弄一下，妳的表情似乎在告訴他：「嘿
嘿，你知道我要幹什麼嗎？我要套住你……」

接著將手中的彩帶套住他的頸部，雙手一左一右拉動
彩帶，逗弄著他的脖子和下巴，讓他也感受一下柔軟的
搔癢感。

左手慢慢將彩帶移至右手，讓右手抓握住彩帶的兩頭
（手握在距離他脖子約兩個拳頭處），身體向後走，讓
彩帶一點一點地在妳的手中滑落（向後走第一步時，抓
握的力道要輕柔但不能鬆，些微的力量就好像在訴說
著：我要走囉，別留我。然後再一步一步地後退，每退

一步，手中的力量就越小，想像如同電影慢動作一樣，感受柔軟的羽毛從妳手中滑落的剎那。

側著身持續向後走，那隻沒了羽毛彩帶的手朝上，轉變成「邀請」的手勢，每後退一步，右手便對著他作出召喚的媚勢。

2 脫上衣

來到距離他約 6 步的位置，轉身面對著他。

開始撥弄上衣，轉身背對著他，讓他看到妳誘人的背部曲線。

然後回頭嘟嘴示意親一下他，再背對著他向前往牆面走。雙手輕貼牆面。做一遍第五章的「鏡中女神」連續挑逗動作。

然後，轉身面向他將上衣脫去。

挑逗的技巧

脫衣舞如果少了挑逗性，就像隻蟲在蠕動而已。妳必須讓觀賞者充滿期待地坐在椅子上，藉由挑逗來吊他的胃口，讓他盼望著可以看到更多。這是關乎遮掩多少和揭露多少的遊戲，什麼時間點遮一點，什麼時候露一些，如何露，如何遮，必須掌控在妳這個脫衣舞孃手裡。

想像一下，當妳拿著零食在逗一隻狗時，會先把零食藏在身後，當狗狗衝過來時，妳會測量狗狗可以跳到、碰到的距離，把零食拉高拿低，就是不想讓狗狗吃到。

在跳脫衣舞時，妳就是對方想看、想碰、想要吞掉的對象。把自己當成站在他面前的尤物，讓他看的到卻摸不到。拒絕他的觸碰並不殘忍，反而是一種好玩的挑逗遊戲，這就是妳帶給他的快感。

3 再次接觸

　　當妳露出撩人的上半身並面對著他時，先在原地媚惑地扭動一下，下巴微縮，用妳的眼神看進他眼底。吸一口氣（同時瞇眼），下巴微微抬高，隨著音樂一拍一腳步的節奏，強而有力地走近他。

　　來到他面前，右腿滑進他兩膝之間。腿用點力彈開他的左膝，讓妳的右腿放在他的兩膝之間。

　　左腿向後抬起，繞過他的膝蓋來到了他的右腿右側，跨坐在他的右腿上。右手勾住他的頸部左邊，接著左手也從他的右邊頸部向後握，雙手在他的後頸上交握。

　　在他的腿上扭動妳的臀部。握緊雙手，將他的頸部當成支點，讓妳的身體更靠近他，幾乎快貼在一起，然後再扭動幾下。

　　重心放在左腳，起身從他的右邊繞到他背後，邊走邊循著妳離開的速度劃著他的身體，保持和他的接觸。

　　走到他的身後時，用指尖游走他的頸部、肩膀，然後滑落到他的手臂，輕柔地搔動他的肌膚。

　　繼續向他的左側走，右手指尖劃過他的後背，來到左手臂。身體來到他左腿外側，背對他將右腿向前伸跨進他的兩腿之間，然後反坐在他左腿上，雙手撐住他的左膝以保持平衡，以「8字臀」扭動三個八拍。

　　起身，讓身體向前走至離他約五步的距離，停一下，轉動上半身回頭看著他，眨個眼，右手拍一下自己的屁股。然後，大搖大擺地走開，讓對方知道：「我今天玩夠了，哈！」

　　整套動作約可進行15分鐘。

戲碼參考：

15分鐘的戲碼一

配備：羽毛彩帶、襯衫、長褲、高跟鞋、椅子、妳的愛人

1. 勾引對方

2. 脫襯衫

3. 再次接觸

4. 脫長褲

15分鐘的戲碼二

配備：彈性上衣、短褲、高跟鞋、椅子、妳的愛人

1. 性感台路＋左右擺臀＋劃圓轉臀

2. 脫彈性上衣

3. 8字臀＋蹲下＋跪而坐（呈美人魚姿）＋躺下後用下半身挑
 逗（呈性感女神姿）＋地上轉身（呈調皮羅莉塔姿）＋貓式
 爬行＋起身

4. 再次接觸

5. 離開

10分鐘的戲碼

配備：羽毛彩帶、彈性上衣、短裙、性感內衣褲、高跟鞋、椅
子、妳的愛人

1. 勾引對方

2. 脫彈性上衣＋鏡中女神＋脫短裙

3. 內衣褲上場

5分鐘的戲碼

裝備：羽毛彩帶、襯衫、短裙、高跟鞋、椅子、妳的愛人

1. 勾引對方

2. 脫彈性上衣＋脫裙子

3. 離開

抓住要領，
妳就能盡情搖擺

- 讓身體隨著音樂節拍擺動，跟在舞廳跳舞不一樣，而是要先讓自己融入在音樂的旋律裡。
- 不論妳喜歡快或慢的動作，只要能掌握一致性原則即可。如果妳是好動的人，喜歡快節拍，沒關係，只要能確保妳的動作跟著節拍走即可；如果妳是優雅緩慢的誘惑者，就盡情地展現柔情攻勢，挑起對方的慾望。
- 做地板動作時，蹲下的過程只要掌握「慢而柔」的要點即可。
- 任何秀腿的動作都要強而有力，展現出線條的美感，千萬別讓動作看起來很虛。
- 每個妳覺得特別美的姿勢都要保持2～3秒鐘。
- 從地板起身時，屁股要先離地。
- 跳舞的過程要表現出「妳是為了自己開心」而跳的，妳只是在娛樂自己時順便娛樂他。
- 時間掌握很重要。如果妳的觀眾看起來開始覺得無聊了，妳得趕快進入脫衣動作，緩慢地脫下幾件。如果觀眾看得津津有味，那就慢慢來吧，只要顧著「挑逗再挑逗」。
- 衣服上的扣子別扣太多，大約3～4顆就夠。
- 褲子和衣服別選太緊的，萬一脫得很費力，反而礙事。
- 別一下子就把全身的衣服脫光。
- 每脫下一件衣服，要記得跟它多玩一下。脫下後也要玩弄勾引絕招。別一下子就全讓他看光光，先遮掩一下再現形。
- 如果表演途中突然忘了一小段舞步，就假裝沒那一段，用妳柔情的手勢或身體扭動掩蓋過去。

- 萬一音樂跳針或忽然停了，請繼續舞動著身體，不急不徐地調整音響，讓狀況處理也是調情的一部分。想像這機器就是他的身體，對它撫摸、搔癢，觀眾的心也會隨之騷動呢！記得，把各種意外的處理方法都先想過一遍，真正遇上時才可以從容地進行表演。
- 別太緊張或太謹慎，把它當作一件好玩的事，享受每個小細節，享受自己身體的舞動，開懷地玩吧！
- 可以模仿芭蕾舞者的手，她們的手部曲線總是保持漂亮的動作，而「優美」與「雅緻」可是很有吸引力的。
- 妳可以準備一台小攝影機，錄下自己走路的樣子，然後檢視自己的步伐與姿態，慢慢地修正。
- 先配置好出場和離場的路線，可以先從門後走出。表演完畢可以調情地走回門後，或向前朝他走過去。

脫衣舞讓妳生活處處皆性感

在挑逗過程中，妳體驗到扮演小惡魔的滋味了嗎？就算觀賞者沒注意到妳刻意露出大腿的小動作，妳也能從其中體會到誘惑的快感與力量，那是一種讓他人拜倒在石榴裙下的想像。陶醉在其中，性感魅力也會自然發酵。妳必須清楚認知，要使觀看的人陶醉於妳塑造出來的慾望中，首先得創造出一種充滿媚惑力的情境。而挑逗，就是撩撥慾望的最佳春藥。

一旦妳懂得創造挑逗情境，妳將漸漸成為一個具有吸引力、受歡迎的女子，也可能因此讓妳的生活態度完全轉變。許多上過脫衣舞課程的學員都表示，她們在生活中開始改變走路的姿態和看人的眼神，甚至連拿影印紙的手勢都變得又溫柔又細緻，充滿柔媚的力量。

可別以為脫衣舞只有在特殊節日才能登場，妳可以巧妙地將這些技巧帶進生活中，不僅能因此充滿自信，更能隨時享受自己的魅力，增添生活情趣。

比方說，妳可以讓妳的心儀的對象看到妳塗口紅的樣子，看到妳緩慢又柔和地塗著妳的雙唇，由上至下，然後眼神瞥過去看他一下，再轉回來看鏡中的自己，嘴角微笑。

或穿高跟鞋時，不經意地一腳向後勾起，以單腳俏皮地站立五秒鐘，並且微笑地看著對方。聽對方說話的時候，也可以巧妙的撫摸自己，暗示妳希望被他觸摸的地方，例如脖子、胸口、鎖骨的凹陷處、頭髮或臉頰。

發現了嗎？妳是不是也感受到脫衣藝術讓妳變得如此不同，如此引人注目？這就是脫衣舞改變妳對自己的看法和心情所引發出來的性感魅力。

妳可能因為終於看見期待已久的「性感的自己」而雀躍不已，或者因為看見以為從不存在的「性感的自己」

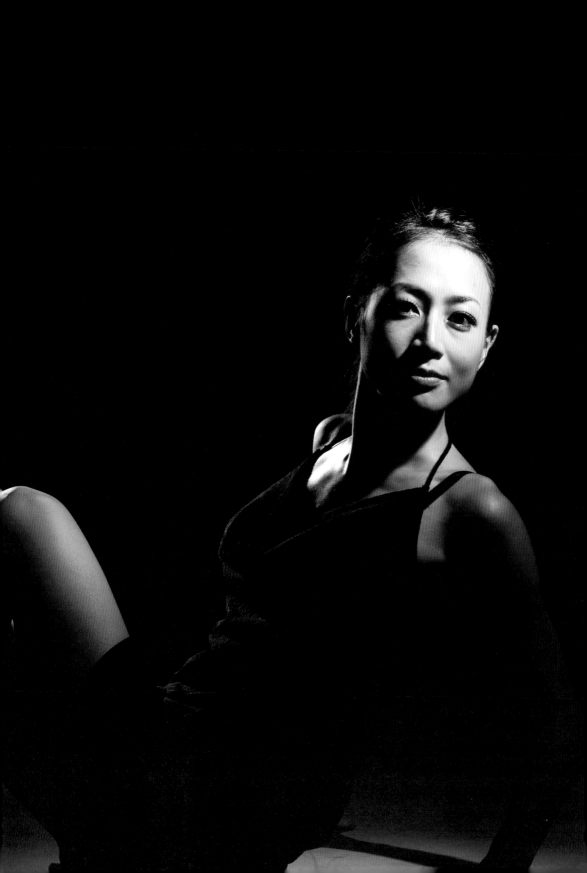

而感動莫名，還可能因為另一半對妳熱情的注目而欣喜萬分，這些快樂的情緒自然會帶動妳的身體舞出更美麗的舞步。

讓妳嘗試做出更多性感的動作，在越來越流暢的舞動中，就能讓妳的身體融合、開發出屬於妳自己的脫衣藝術，這個新經驗將啟發妳對身體全新的感受，讓妳越舞動越有魅力！很棒吧！

別再觀望了，來吧，把妳的性感帶出場，一起來跳脫衣舞吧！

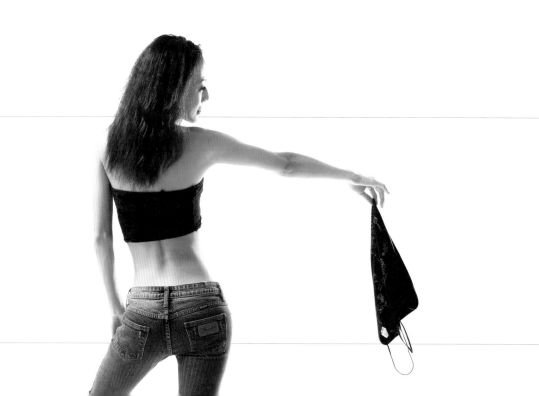

脫衣舞網路情蒐

　　如果妳嚮往國外更多不同風情的脫衣舞藝術，下面是我在世界各地的友人幫我蒐集的資訊，如果妳想學習極具挑逗力的挑逗艷舞，或追尋脫衣舞的源頭，或許可以按圖索驥，安排一場脫衣舞之旅！

美國挑逗艷舞
・華盛頓特區
Burlesque University：burlesqueuniversity.com/index.php
・紐約
Jo Weldon's New York School of Burlesque：
www.schoolofburlesque.com/
・伊利諾州
L'amour's Burlesque Finishing School：profile.myspace.com/
index.cfm?fuseaction=user.viewprofile&friendID=211223464
・舊金山
Bombshell Betty Dance：www.bombshellbetty.net/
・西雅圖
Miss Indig Blue's Academy of Burlesque：
www.academyofburlesque.com/

　　如果想欣賞現代挑逗艷舞秀，請上Tease-O-Rama網站（www.teaseorama.com），它有全美最新的挑逗艷舞秀演出訊息，可以為妳節省許多搜尋的時間。

英國挑逗豔舞

‧曼徹斯特、伯明罕

Fit2tease：www.fit2tease.com/

‧倫敦

JK STUDIOS：www.jkstudios.biz

London School of Striptease：www.londonschoolofstriptease.co.uk/

Burlesque Women's Institute：www.thebwi.co.uk

Burlesque baby：www.burlesquebaby.com/

Pole people：www.polepeople.co.uk/

台灣豔舞課程

在台灣，除了我教課的SES性能學園（www.ses.tw）之外，其實一直都有人在教性感豔舞，只要上網輸入關鍵字：sexy dance、sexy jazz、性感肚皮舞、艷舞等，或許找得到，也可以到住家附近的舞蹈中心瞧瞧，我曾看過在體育場或教師會館、社區大學開設的舞蹈中心裡，有教授sexy dance、性感肚皮舞、艷舞的課程。所以，如果真心想學，就放膽問一問吧，說不定，妳這一問，該中心就馬上為妳開課呢！

要有好體力的鋼管舞

如果想學鋼管舞，這個網站收集了各國的鋼管舞學習資訊，包括了

美國、加拿大、法國、瑞士、西班牙、希臘、匈牙利、紐西蘭、北京、澳洲等，應用盡有。 www.mypole.co.uk/takelessons.htm

影片欣賞

只要上YouTube鍵入關鍵字：pole dancing、pole fitness、pole acrobatics、pole exercise、polejunkies、poledance、pole practice……便可找到一大串鋼管舞影片。看到超高難度的表演，千萬別隨便找杆子跟著做喔，頭先著地可不是鬧著玩的。

脫衣舞舞台劇

曾經當過四個月脫衣舞女孃的June Morrow，在2007的夏天完成了一齣舞台劇《Miss April Day's School for Burgeoning Young Strippers》，描述退休七年了的脫衣舞孃的回想過去的工作經驗，由真實故事改編，主角正是June Morrow自己，她自編自演，目的是想揭露脫衣舞秀場裡會發生的迷亂生活。

反諷脫衣舞孃會經歷過的真實生活，包括女孩之間的較勁競爭，用娛樂眾人的舞台模式，讓人在笑鬧間，潛移默化地被觸動、被教育，或隱誨或直接地理解到她想傳達的意思。她為這齣戲設了一個網站（www.aprildays.com/default.htm），還做了一個有趣的粉紫色徽章圖，明白地告訴人「要脫掉的是什麼」。

大家來跳脫衣舞 / 陳羿茨作；--初版. --臺北市：大辣出版：大塊文化發行, 2008.01
面； 公分.--（dala sex；20）ISBN 978-986-83558-5-9（平裝）1.脫衣舞 2.女性

991.65 96024184

not only passion

not only passion